后浪

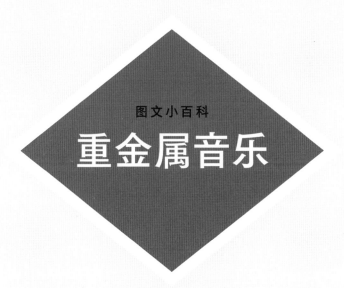

图文小百科

重金属音乐

[比] 雅克·德·皮埃尔庞　编

[法] 埃尔韦·布里　绘

张萌萌　译

四川文艺出版社

前　言

分类的困境

在给本书取名时，我们各执己见，要想达成统一意见实在太困难了！原因在于：重金属音乐最讨厌的事情便是被归类，或者说被限制在一个简单的名字里。要知道，重金属音乐浪潮从 20 世纪 60 年代末延续至今，不断发展并演变出新的音乐流派，到今天已经衍生出 60 多个音乐分支。

重金属和硬摇滚尤其容易混淆，我们之中没有一个人敢断言雅克·德·皮埃尔庞在本书中谈到的某一支乐队只属于重金属的范畴而不属于硬摇滚。那么实际情况到底如何？在面对分类的问题时，专家们的意见是否也会相左？《滚石》杂志的名笔、特立独行的记者、摇滚乐专家莱斯特·班斯[1]绝对不是最后一个尝试把硬摇滚和重金属区分开来的人。在他看来，硬摇滚是盛行于 1968 年至 1976 年间的音乐风潮，而重金属则主要以音乐主题（恐怖、科幻等）和粉丝的着装特点（皮衣、徽章、铆钉等）与硬摇滚相区别。

在《摇滚乐词典》[2]一书里，米奇卡·阿萨亚则提出重金属和硬摇滚可以被视为同义词。按这个说法，深紫（Deep Purple）和犹大圣徒（Judas Priest）也可以被归为硬摇滚乐队。真的吗？其实，米奇卡·阿萨亚的观点并非人们想象的那样荒唐。在我们看来，硬摇滚专家杰罗姆·阿尔贝罗拉给出了问题的最终答案，他十分明确地回答："关于硬摇滚和重金属二者区别的最好定义，就是二者之间并无明确界限，虽然听起来有些荒谬。"[3]

杰罗姆·阿尔贝罗拉强调："每一个真正的爱好者在听了某段音乐几秒钟之后，一定能够将这段音乐正确归类，但是对门外汉来说，这样的区别并不明显。因此，音乐的分类应该是通过听觉。也正因为如此，'某段音乐应该属于某个流派'这样的定论在特定的群体中才能得到合乎理性而又十分明确的共识。"[4]

摩托头乐队（Motörhead）贝斯手兼主唱、乐队灵魂人物莱米·凯尔密斯特（Lemmy Kilmister）受到重金属乐界的一致喜爱和崇敬。他总是拒绝被贴上"硬摇滚"或"重金属"的标签，而将自己简单地称为"摇滚乐手"。[5] Accept 乐队的成员们则通过一张又一张专辑演绎不同的硬摇滚和重金属，将音乐风格不断细分，永远不走老路。我们由此看到，重金属这种桀骜不驯的音乐无法被简单地分类和定义，要想把它通过《图文小百科》系列呈现出来就更不容易了！

真正的乐迷群体

最让新晋乐迷震惊的，莫过于重金属乐迷之间那种无法切断的联系，特别是乐迷群体给予彼此的那种异常强烈的归属感。某些比较传统的摇滚乐迷可能会拒绝甚至蔑视不同类别的摇滚乐之间的亲缘关系，但是重金属乐迷却非常接受不同种类的重金属乐之间多样化的代际联系，这是重金属乐迷群体的常见特点，也是与其他乐迷群体的突出区别。发生在 2015 年夏季音乐节的事情证明了这一点，当时有不少老牌重金属乐队登台演出，众多年轻观众在看到年纪与他们祖辈相仿的传奇乐手出场时，纷纷鼓掌，反响十分热烈。这些老牌乐队有黑色安息日（Black Sabbath，从 1968 年活跃至今）、爱丽丝·库珀（Alice Cooper, 1969 年成立）、蝎子（Scorpions，1971 年成立）、犹大圣徒（1973 年成立）、AC/DC（1974 年成立）、摩托头（1975 年成立）、铁娘子（Iron Maiden，1976 年成立）……[6]

发展最成熟的反主流文化

　　最令本书读者震惊的当属重金属浪潮无穷的生命力。在数十年间，这一活力似乎从未中断，甚至呈现出指数级的增长。但是，如果将上文提及的具有奠基意义的传奇乐队排除在外，我们将会发现在至少 15 年的时间里，重金属的分支发展得有些失控，重金属因此被排除在有影响力的音乐流派之外，也失去了实力雄厚的出资方。不过，如果不出意外，只要那些老牌传奇乐队仍然存在，重金属就不会因此而失去魅力。而且这也不是重金属面临的最大困境，要知道，某些重金属乐迷的恶劣名声与这种音乐派别的声誉如影随形、无法分割。这些坏名声黏在重金属乐迷的铆钉靴上，在很大程度上被乐迷群体维持了下去。美国社会学家蒂娜·温斯坦受此启发，提出"骄傲的贱民"（proud pariah）这一说法。重金属乐迷作为骄傲的贱民，尽管受到嘲笑、歧视和鄙夷，仍旧通过兄弟般的情谊相互联系、团结起来，创造出了一种强大的、处于社会边缘的隐形文化。[7]

　　法国社会学家热罗姆·吉贝尔则对于重金属的现状提出一个矛盾之处：在美国，重金属唱片和其他唱片一起在超市里售卖，重金属演唱会和其他演唱会一样在体育馆里举行，但是人们在被问到"你最讨厌什么类型的音乐"时，重金属总是遥遥领先于其他回答，因此，重金属文化仍然是小众文化。[8]重金属不受主流音乐界追捧，也许在以后很长一段时间里情况都不会好转。不仅因为这一文化，连同其特征和表现形式，总是被嘲笑与好品位背道而驰；还因为重金属是一种植根于无产者的潮流。尽管生活窘迫，工人的后代在偶像的声音力量和无拘无束的形象中找到了自我。正是乘着无数工人子弟的梦想，重金属这股音乐潮流才得以传遍世界。

　　很长时间以来，一些遭人轻视的话题，诸如情色文学、摄影小说、变性等，都可以作为大学的研究项目，但是直到 2015 年，芬兰和英国才将重金属乐纳入大学研究课题。

关于作者

来自布鲁塞尔的雅克·德·皮埃尔庞称得上是比利时的行业标杆式人物。他是比利时法语区电视台及电台（RFBT）最具代表性的主持人之一，主持有关摇滚、朋克、重金属、漫画、科幻以及侦探小说的电台节目长达 40 年![9] 通过《摇滚大全》和《摇滚秀》两档节目，这位坚定的另类音乐支持者毫无疑问地成为法语世界的重金属音乐专家。罗尼·詹姆斯·迪欧（Ronnie James Dio）、布鲁斯·迪金森（Bruce Dickinson）、爱丽丝·库珀……众多知名重金属乐手都曾做过他的节目嘉宾。[10]

埃尔韦·布里则喜爱多种音乐风格，他曾在达高出版社出版《45 转摇滚》《摇滚小传》《披头士小传》等漫画，并因此获得摇滚乐专家的美誉。如此看来，由他加入本书的创作团队再适合不过了。

达维德·范德默伦
比利时漫画家，《图文小百科》系列主编

注 释

1 莱斯特·班斯（Lester Bangs）的名字和《滚石》杂志密不可分，从 1969 年至 1973 年，他发表了大约 100 篇文章。1973 年，他由于粗暴无礼地对待乐手而被解雇。1982 年去世，时年 33 岁。

2 《摇滚乐词典》（*Dictionnaire du Rock*），作者米奇卡·阿萨亚（Michka Assayas），Robert Laffont 出版社，2002 年出版。

3 出自杰罗姆·阿尔贝罗拉（Jérôme Alberola）的《硬摇滚玄机：噪音、愤怒和眼泪》（*Anthologie du Hard Rock : de bruit, de fureur et de larmes*）一书，白卡车出版社（Camion Blanc），2009 年出版。

4 同上。

5 这是莱米和 AC/DC 乐队成员的共同之处。

6 这个同心同德的群体之所以能够在不同代际的粉丝中发展壮大，也是受到铁娘子乐队的影响，尤其那句流传了几十年的口号："Up the Irons!" 为乐迷们带来了传承和归属感。

7 一小部分重金属乐迷仍然坚持"骄傲的贱民"所包括的处世态度，这种说法也因此流行开来。这群人为重金属开始依附主流审美而扼腕叹息。详见蒂娜·温斯坦（Deena Weinstein）的《重金属音乐及其文化》（*Heavy Metal : The Music And Its Culture*）平装本，2000 年修订版。

8 出自法国《自由报》（*Libération*）2004 年 12 月 26 日对热罗姆·吉贝尔（Gérôme Guibert）的采访。

9 论起知名音乐节目主播，如果说英国有约翰·皮尔（John Peel），法国有贝尔纳·勒努瓦（Bernard Lenoir），那么比利时的传奇当属雅克·德·皮埃尔庞。遗憾的是，比利时法语区电视台及电台不再为他的节目提供任何预算，以至于他无法再为那些来做节目的乐队提供现场录音。更遗憾的是，无论在皮尔的节目里（1967—2004），还是在勒努瓦的节目里（1992—2011），重金属音乐都没有得到应有的舞台。面对重金属音乐，摇滚乐迷仍然唯恐避之而不及，这一态度便是重金属音乐地位的最好证明。

10 雅克·德·皮埃尔庞于 2015 年从电台退休，这本书可以看作是他职业生涯的延续，也是他作为摇滚乐专家与一线亲历者的第一部作品。

重金属音乐诞生！

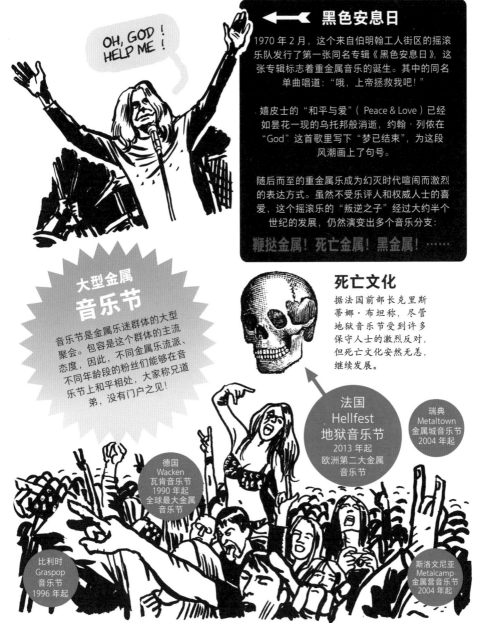

OH, GOD! HELP ME!

← 黑色安息日

1970 年 2 月，这个来自伯明翰工人街区的摇滚乐队发行了第一张同名专辑《黑色安息日》，这张专辑标志着重金属音乐的诞生。其中的同名单曲唱道："哦，上帝拯救我吧！"

嬉皮士的"和平与爱"（Peace & Love）已经如昙花一现的乌托邦般消逝，约翰·列侬在"God"这首歌里写下"梦已结束"，为这段风潮画上了句号。

随后而至的重金属乐成为幻灭时代喧闹而激烈的表达方式。虽然不受乐评人和权威人士的喜爱，这个摇滚乐的"叛逆之子"经过大约半个世纪的发展，仍然演变出多个音乐分支：

鞭挞金属！死亡金属！黑金属！……

大型金属 音乐节

音乐节是金属乐迷群体的大型聚会。包容是这个群体的主流态度，因此，不同金属乐流派、不同年龄段的粉丝们能够在音乐节上和平相处，大家称兄道弟，没有门户之见！

死亡文化

据法国前部长克里斯蒂娜·布坦称，尽管地狱音乐节受到许多保守人士的激烈反对，但死亡文化安然无恙，继续发展。

法国 Hellfest 地狱音乐节
2013 年起
欧洲第二大金属音乐节

瑞典 Metaltown 金属城音乐节
2004 年起

德国 Wacken 瓦肯音乐节
1990 年起
全球最大金属音乐节

比利时 Graspop 音乐节
1996 年起

斯洛文尼亚 Metalcamp 金属营音乐节
2004 年起

* 由于金属乐普遍强劲厚重，所以常被称为重金属，金属乐和重金属乐是同一概念，后文经常简称为金属乐。（书下注释均为编者注）

重金属风

即演唱会上乐迷的身份标志和经典着装搭配，或者说，作为乐迷如何像重金属乐手一样着装和使用肢体语言。

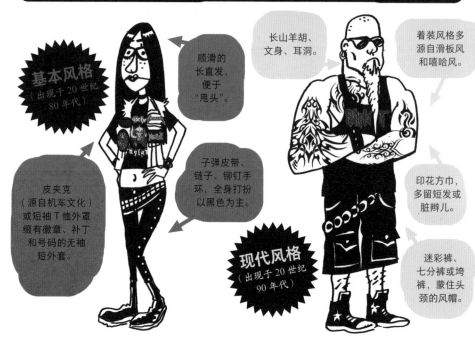

基本风格（出现于 20 世纪 80 年代）

顺滑的长直发，便于"甩头"。

长山羊胡、文身、耳洞。

着装风格多源自滑板风和嘻哈风。

皮夹克（源自机车文化）或短袖 T 恤外罩缀有徽章、补丁和号码的无袖短外套。

子弹皮带、链子、铆钉手环，全身打扮以黑色为主。

印花方巾，多留短发或脏辫儿。

现代风格（出现于 20 世纪 90 年代）

迷彩裤、七分裤或垮裤，蒙住头颈的风帽。

重金属乐迷最会找乐子！

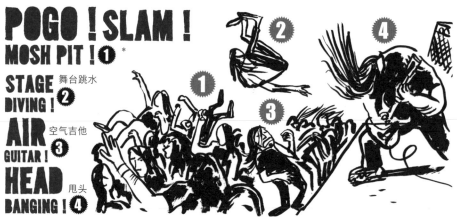

POGO！SLAM！MOSH PIT！❶ *

STAGE DIVING！❷ 舞台跳水

AIR GUITAR！❸ 空气吉他

HEAD BANGING！❹ 甩头

* 都是重金属和朋克摇滚演唱会上歌迷自发进行的游戏性质的活动。Pogo 是随节奏跳动和碰撞旁边的人，Slam 和 Mosh Pit 是一定范围内的人群相互冲撞。

金属礼——恶魔之角！

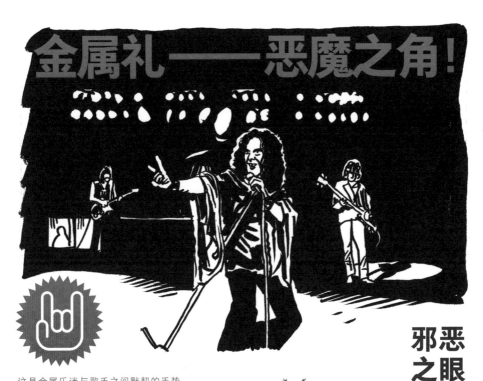

这是金属乐迷与歌手之间默契的手势，1980 年，在黑色安息日当时的主唱罗尼·詹姆斯·迪欧（Ronnie James Dio）的带领下逐渐开始流行。

这个手势一经采用，就非常迅速地在演唱会上被大家传播开来。

邪恶之眼

厌倦了表示胜利与和平的经典 V 手势，迪欧回想起来自西西里的祖母曾在入睡前在他头顶比一个驱逐"malocchio"（意大利语，意为邪恶的眼睛）的手势，以此保护他不受恶魔的侵袭。

逸闻 ➡➡

其实，恶魔之角这一手势早在 1969 年就在 Coven 乐队的宣传海报中出现过。Coven 是一支美国神秘主义迷幻摇滚乐队，首张专辑名为《巫术摧毁心灵并收割灵魂》（Witchcraft Destroys Minds & Reaps Souls）。在专辑宣传页中，十字架被倒置，女歌手被奉上祭坛，奉献给撒旦……

专辑第一首歌名为《黑色安息日》，由贝斯手奥兹·奥斯本（Oz Osborne）创作——不要和黑色安息日的成员奥兹·奥斯本（Ozzy Osbourne）混淆，他一年之后才会站上舞台。

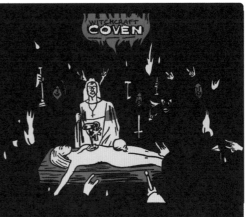

属于连复段的舞台！

20 世纪 60 年代中期，科技的进步推动了音乐失真技术的普及和马歇尔音箱、效果器等设备的革新，使得音质可以更加低沉、更有冲击力。

奇想乐队 1964

演唱会逐渐变成一种充满力量感的仪式。主宰舞台的是乐曲中的连复段*，这种简短的音乐动机是乐曲的"利爪"。

深紫乐队 1972
·
AC/DC 乐队 1979

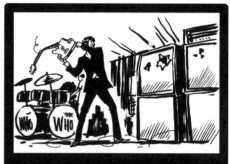

"HARDER, FASTER, LOUDER"

更猛、更快、更大声，这是通向失控的前奏，也是硬摇滚和重金属的基本原则，就像 AC/DC 唱的那样：

LET THERE BE SOUND, AND THERE WAS SOUND
LET THERE BE LIGHT, AND THERE WAS LIGHT
LET THERE BE DRUMS, AND THERE WAS DRUMS
LET THERE BE GUITAR, THERE WAS GUITAR
LET THERE BE ROCK !

让这里有声音吧，这里就有了声音
让这里有光亮吧，这里就有了光亮
让这里有鼓吧，这里就有了鼓
让这里有吉他吧，这里就有了吉他
让这里摇滚起来吧！

出自歌曲 "Let There Be Rock", 1977

力量

连复段通常用在强力和弦（Power Chord）上，这种和弦只由两个音组成（常由根音、五音、八音叠置），在这种情况下，失真弥补了泛音的不足。

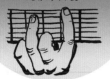

横按

吉他弹奏中，强力和弦通常需要用横按的方式弹奏低音弦，移动时相对容易：弹奏中如需换品，手指按法不需要改变。

声反馈

一旦噪音得到控制，著名的拉森效应（即声反馈）就成为演奏中的王牌；在一定时间内，饱满的声音得以保持，被压缩的声音得到修正。如今，为演奏添彩的效果器层出不穷。

* 连复段（Riff）是一首曲子里被连续重复演奏的段落，是摇滚和金属乐中最有辨识度的部分。

回到重金属的源头

"硬摇滚"这一说法出现于1968年的英国，此后被欧洲大陆广泛使用，直到20世纪80年代"重金属"一词在美国树立威望。

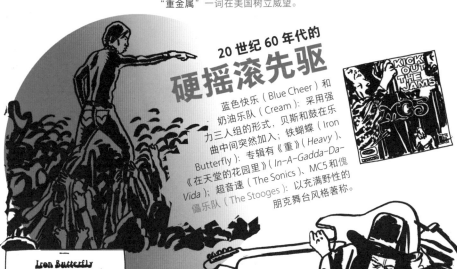

20世纪60年代的
硬摇滚先驱

蓝色快乐（Blue Cheer）和奶油乐队（Cream）：采用强力三人组的形式，贝斯和鼓在乐曲中间突然加入；铁蝴蝶（Iron Butterfly）：专辑有《重》（Heavy）、《在天堂的花园里》（In-A-Gadda-Da-Vida）；超音速（The Sonics）、MCS和傀儡乐队（The Stooges）：以充满野性的朋克舞台风格著称。

首批失真技术的大师

谁人乐队（The Who），单曲"My Generation"；吉米·亨德里克斯（Jimi Hendrix），单曲"Purple Haze"；雏鸟乐队（The Yardbirds）的杰夫·贝克（Jeff Beck）和吉米·佩奇（Jimmy Page）以及不可或缺的披头士，代表单曲是那首愤怒的"Helter Skelter"！

重金属
轰鸣

最初，重金属代表的主要是一种感觉，而非某种特定的音乐风格。比如小说《柔软的机器》（The Soft Machine，Burroughs著，1968）的主人公"重金属男孩"乌拉尼安·威利；比如因电影《逍遥骑士》（Easy Rider）而走红的主题曲、荒原狼乐队（Steppenwolf）1968年演唱的"Born to Be Wild"中的歌词：摩托发出"重金属般的轰鸣"……
吉米·亨德里克斯曾形容这种感觉是"从天空中落下的沉重金属"。连《滚石》杂志的《摇滚百科》也没有定义硬摇滚和重金属的区别。

枪乐队（Gun）同名专辑的封面上写着：我们是摇滚乐队，我指的是硬摇滚乐队。

硬摇滚苍穹下：英伦三杰

LED ZEPPELIN 齐柏林飞艇

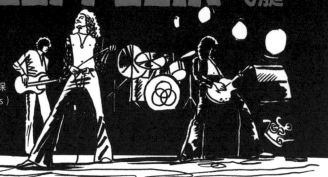

齐柏林飞艇乐队由吉他手吉米·佩奇、主唱罗伯特·普兰特（Robert Plant）、鼓手约翰·博纳姆（John Bonham）、贝斯手约翰·保罗·琼斯（John Paul Jones）组成，这个完美组合拥有惊人的创造力，能够尽情发挥节奏的力量。

神秘!!

乐队的第四张专辑《齐柏林飞艇四》（Led Zeppelin IV）发表于1971年，这是一张十分神秘的专辑，封面上既没写专辑名也没写乐队名，只有4个源于德鲁伊教的神秘符号，据说分别代表着乐队的4名成员。吉米·佩奇热衷于神秘学，居住在神秘学者阿莱斯特·克劳利（Aleister Crowley）生前的房子里。

争议

英国著名歌手、作曲家、吉他手埃里克·克莱普顿（Eric Clapton）在自己的作品中借鉴别人的音乐时会标明原创者。相比之下，佩奇和普兰特所作的"Whole Lotta Love"一曲的主旋律源于威利·狄克逊（Willie Dixon）的"You Need Love"，但是他们未做任何说明。这件事引发了不小的争议，虽然这首歌已经被深度改编，完全"齐柏林飞艇化"了。

最著名

继1969年发行的蓝调风格处女作之后，齐柏林飞艇把疯狂的炸裂感（代表曲目"Rock 'n' Roll""Black Dog"）和精致的作曲（"Stairway to Heaven""Kashmir"）相融合，创造出一种迷人的混合曲风。从原生的重金属（"Communication Breakdown"）到民谣金属（"Gallows Pole"），这种曲风贯穿了齐柏林飞艇精工细作的每张专辑。

硬摇滚苍穹下：英伦三杰

DEEP PURPLE 深紫乐队

深紫乐队早期曾尝试过前卫摇滚和古典音乐的结合曲风，但是随着最有名气阵容的形成：主唱伊恩·吉兰（Ian Gillan）、吉他手瑞奇·布莱克摩尔（Ritchie Blackmore）、贝斯手罗杰·格洛弗（Roger Glover）、键盘手琼·洛德（Jon Lord）、鼓手伊恩·佩斯（Ian Paice），深紫以1970年的《摇滚深紫》（Deep Purple in Rock）和1972年的《机器头》（Machine Head）两张专辑彻底转变了自己的音乐风格。1972年，乐队第一次在日本巡演并发行现场专辑《日本制造》（Made in Japan），这张专辑大获成功，引领了摇滚乐现场专辑的风潮。

最高贵

深紫乐队的主要风格是充满激情的硬摇滚（代表曲目"Speed King"）、史诗般的旋律（"Child in Time"）、尖锐的唱腔搭配吉他和键盘的交错独奏，受到17世纪巴洛克音乐的影响（"Highway Star"）。

传承

1975年，深紫的吉他手瑞奇·布莱克摩尔和未来的黑色安息日主唱罗尼·詹姆斯·迪欧共同创立了彩虹乐队（Rainbow），并在1976年发行专辑《上升》（Rising）。1987年，深紫的主唱戴维·科弗代尔（David Coverdale）——于1973年代替伊恩·吉兰进入深紫，与琼·洛德和伊恩·佩斯成立了白蛇乐队（Whitesnake）。1991年，以深紫的专辑《机器头》为名，机器头乐队（Machine Head）在加利福尼亚州成立，风格是律动金属。

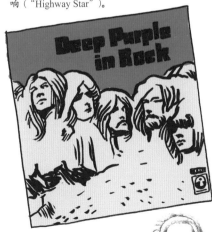

深紫乐队于1969年发行的现场专辑《摇滚乐队与管弦乐队协奏曲》（Concerto for Group and Orchestra）深受巴赫影响。

硬摇滚苍穹下：英伦三杰

BLACK SABBATH 黑色安息日

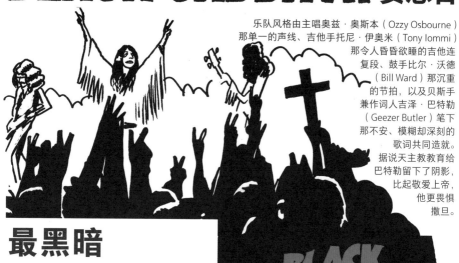

乐队风格由主唱奥兹·奥斯本（Ozzy Osbourne）那单一的声线、吉他手托尼·伊奥米（Tony Iommi）那令人昏昏欲睡的吉他连复段、鼓手比尔·沃德（Bill Ward）那沉重的节拍，以及贝斯手兼作词人吉泽·巴特勒（Geezer Butler）笔下那不安、模糊却深刻的歌词共同造就。据说天主教教育给巴特勒留下了阴影，比起敬爱上帝，他更畏惧撒旦。

最黑暗

乐队作品明显受到洛夫克拉夫特和托尔金的奇幻小说的影响（代表曲目"Behind the Wall of Sleep""The Wizard"），以及科幻电影的影响（"Into the Void"），经常描绘世界末日的景象、对魔鬼的恐惧（"N.I.B"）和对救赎的渴望（"After Forever"）。作品里有人的异化（"Iron Man"）、对孤独的恐惧（"Paranoid"）、对疯狂的忧虑（"Wheels of Confusion"）、对核冲突的担忧（"Electric Funeral"）、反抗（"War Pigs"，歌词：在最后的审判日，发动战争的人只能跪在魔鬼面前），最后是对和平的向往（"Children of the Grave"，歌词：再也不愿四处流浪，孩子们与世界战斗直到爱战胜一切）。所有这些情感都表明黑色安息日关注的主题与同期其他乐队所追寻的快乐无忧正相反。

黑色安息日在音乐风格上并没有追随当时正流行的速度感，反而推崇缓慢、沉重、动荡不安，并且逐渐使之形成了一种流派。

逸闻

乐队名字来自一部意大利同名恐怖片，影片由马里奥·巴瓦（Mario Bava）执导，鲍里斯·卡洛夫（Boris Karloff）主演，1963 年上映。

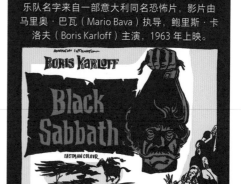

最早的
两张专辑
发行于
1970年。

血色安息日

乐手的局限之处也成了黑色安息日的锋利武器。奥斯本的噪音时而悲切微弱时而具有侵略性，正好能够贴合乐器奏出的旋律。现在看来，黑色安息日是真正的重金属奠基者，是未来很多金属乐分支的源头，如鞭挞金属、黑金属、厄运金属等。从犹大圣徒（Judas Priest，也译作犹大牧师）到金属乐队（Metallica，也译作金属制品），从铁娘子（Iron Maiden）到凯沃斯（Kyuss），大部分的金属风格乐队都将黑色安息日视为其曲风、主题、视觉设计等各个方面的灵感源泉。

主要专辑：《黑色安息日》(Black Sabbath，1970)、《偏执狂》(Paranoid，1970)、《现实之王》(Master of Reality，1971)、《血色安息日》(Sabbath Bloody Sabbath，1973)、《破坏》(Sabotage，1975)

惨痛意外！

伊奥米在炼钢厂工作时，一场事故让他失去了右手中指和无名指的两截指骨。他是左撇子，需要用右手按弦。为了不引起疼痛，他将吉他弦调松，把E降到升C，这样的调音方式让吉他的声音变得更低沉。

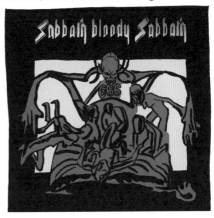

音乐中的魔鬼

伊奥米擅长运用三全音。什么是"三全音"呢？三全音被称为魔鬼音程，在中世纪被禁止使用。这种音程听起来非常不和谐，基督徒认为它是痛苦、刺耳的，反而因此得到了重金属乐的青睐！举个例子：G到升C之间的距离就是三个全音，"Black Sabbath"这首歌的连复段就使用了这种三全音。在巴洛克音乐的创作中，三全音获得了新生。

20 世纪 70 年代的硬摇滚乐队

美国

史密斯飞船（Aerosmith，也译作空中铁匠）、蓝杜蛎崇拜（Blue Öyster Cult）、仙人球（Cactus）、大放克铁路（Grand Funk Railroad）、山（Mountain）、ZZ Top 等乐队，以及歌手泰德·纽金特（Ted Nugent）。此外还有更符合大众口味的、更主流的乐队：波士顿（Boston）、旅程（Journey）、外国佬（Foreigner）……

英国

Free、Hawkwind、Humble Pie、Jethro Tull、King Crimson、Nazareth、Slade、Spooky Tooth、Mott the Hoople、Thin Lizzy、UFO、Uriah Heep、Queen……

欧洲大陆

金耳环（Golden Earring，荷兰）、
克罗卡斯（Krokus，瑞士）、
蝎子乐队（Scorpions，德国）……

此外还有几支"尚待正名"的乐队

Captain Beyond、May Blitz、Lucifer's Friend、Bloodrock、Buffalo

重金属十年孕育期

ALICE COOPER 爱丽丝·库珀

爱丽丝·库珀原本是一支休克摇滚乐队。乐队解散后，主唱文森特·弗尼尔（Vincent Furnier）以爱丽丝·库珀作为艺名单飞，获得了更高的知名度。爱丽丝·库珀乐队被美国摇滚乐先锋人物弗兰克·扎帕（Frank Zappa）发掘，在弗尼尔（父亲是牧师——在摇滚史上有很多这样的例子）的带领下，于1972年凭借专辑《学校出局》（School's Out）受到广泛关注。乐队推崇的带有讽刺意味的极端尖锐感源自恐怖电影和法国的大木偶剧，后者兴起时曾引起大众的强烈反感。

黑暗

爱丽丝·库珀个人还参演过多部恐怖电影，比如约翰·卡朋特（John Carpenter）的《天魔回魂》（Prince of Darkness）、瑞秋·塔拉蕾（Rachel Talalay）的《猛鬼街6》（Freddy's Dead : The Final Nightmare）等，此外还有美剧《布偶秀》（The Muppet Show）!

爱丽丝·库珀凭借1975年的专辑《欢迎来到我的噩梦》（Welcome to My Nightmare）成功单飞。

休克摇滚!

休克摇滚（Shock Rock）先锋是"尖叫的杰伊·霍金斯"（Screamin' Jay Hawkins）和阿瑟·布朗（Arthur Brown）。霍金斯表演时会把自己打扮成吸血鬼的模样，而且自1956年开始，以躺在棺材里出场的方式登台演出。布朗在1968年登台演唱《亚瑟·布朗的疯狂世界》（The Crazy World of Arthur Brown）里的"Fire"这首歌时，戴着燃烧着烈火的高耸头冠!

XXIII

大木偶剧!

大木偶剧（Grand Guignol）是20世纪上半叶流行于巴黎的写实恐怖秀，多采用各种特效展现血腥暴力的死亡场景。后来这个词也用来形容各种过分暴力、效果浮夸的恐怖表演。

← 不得不提的休克摇滚!

重金属十年孕育期

KISS 吻乐队

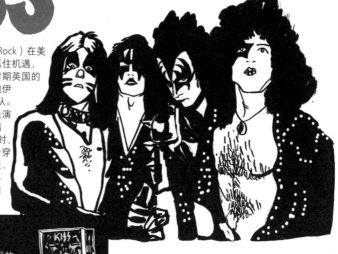

吻乐队是华丽摇滚（Glam Rock）在美国的继承和发扬者，他们抓住机遇，肆无忌惮地表达自我。同时期英国的华丽摇滚先锋当属大卫·鲍伊（David Bowie）和 T. Rex乐队。就像父母一辈喜欢看马戏表演一样，年轻一辈喜欢看演唱会。吻乐队的4位成员登台时，脸上画着恐怖的黑白妆，身穿夸张的亮片装，脚蹬厚底鞋，弹奏着定制的冒烟吉他，尽情扮演着漫画式的超级英雄和超级恶棍。

Kiss 风潮

吻乐队拥有一个规模可观的国际歌迷组织——Kiss Army，组织成员们不但如饥似渴地购买乐队的唱片和他们烟火表演似的演唱会的门票，还痴迷于各类衍生商品，比如乐队成员的肖像玩偶、化妆品，甚至还有电动弹珠游戏机！给吻乐队制作衍生产品带来了长盛不衰的买卖！

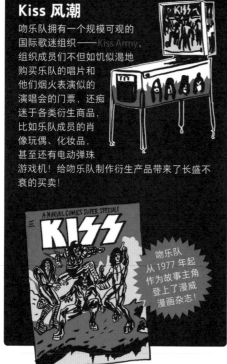

吻乐队从 1977 年起作为故事主角登上了漫威漫画杂志！

狂欢！

吻乐队的硬摇滚曲风一度偏向迪斯科舞曲曲风，如 1979 年的大热歌曲 "I Was Made for Lovin' You"。20 世纪 80 年代，他们曾有一段不带妆、不穿奇装异服登台的时期，这使之前陷入低潮的吻乐队重新积累起了人气。90 年代中期，他们又恢复了之前的装扮。

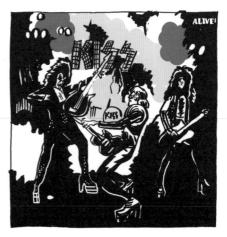

重金属十年孕育期

AC/DC

AC/DC 乐队

AC/DC是澳大利亚硬摇滚的代表团体，诙谐有趣又有些低俗。乐队由马尔科姆·扬（Malcolm Young）和安格斯·扬（Angus Young）兄弟二人创立。安格斯任主奏吉他手，马尔科姆任节奏吉他手，邦·斯科特（Bon Scott）担任主唱。贯穿AC/DC生涯的是繁多而辛苦的巡回表演，就像乐队1975年的金曲"It's a Long Way to the Top（If You Wanna Rock 'n' Roll）"中唱到的那样，以及几件趣味并不高雅的成员轶事，比如1977年的"Whole Lotta Rosie"里唱到的故事。

AC 是 Alternating Current 的缩写，意为"交流电"；DC 是 Direct Current 的缩写，意为"直流电"。

AC/DC 的地位攀升很快，但过程并不轻松。当时还是俱乐部的时代，乐队要穿梭于各地的俱乐部演出。有一次，邦和安格斯决定冒个险，打电话给那时还不出名的法国信任乐队（Trust），邀请他们做 AC/DC 1978 年巴黎演唱会的暖场表演。所幸演唱会很成功，两个乐队也就此结下了深厚的友谊。

年轻而无畏

从 1975 年的《高压电》（High Voltage）到 1979 年的《地狱公路》（Highway to Hell），AC/DC 在乐坛的知名度一路上升。两位乐队创立者都是苏格兰人，在 1978 年回到故乡表演时，面对疯狂的观众，他们用歌曲"The Jack"尽情表达张扬无畏的自我。这次表演收录于现场专辑《如果你要的是流血》（If You Want Blood）。

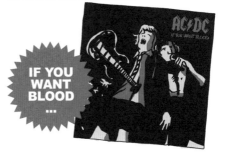

IF YOU WANT BLOOD ...

重金属十年孕育期

JUDAS PRIEST 犹大圣徒

犹大圣徒由 5 人组成，没有键盘手却拥有两位
吉他手：格伦·蒂普顿（Glenn Tipton）和 K. K.
唐宁（K. K. Downing），二人不分节奏吉他和主
奏吉他。主唱是罗伯·哈尔福德（Rob Halford）。
在音乐风格上，乐队偏爱短促而顿挫的旋律，
尖锐而高亢的唱腔。在舞台表演上，他们
使用皮衣皮裤、铆钉、鞭子等服饰和道具，
并采用怪异扭曲的舞台布景——可以说
他们无法做得更好（或者更坏）了！
主唱还曾经骑着哈雷摩托上台表演，
这在当时引起了非常大的轰动！

犹大圣徒借助演唱会散播的影响力是巨
大的。1979 年的现场专辑《在东方解放》
（ Unleashed in the East ）里，几乎所有歌曲的
名字都变成了后来的乐队名，如 "Exciter"
"Sinner" "Tyran" 等。

罗伯·哈尔福德
一直与同性恋圈关系
密切，直到 1998 年
才敢于公开自己的
同性恋身份。

不列颠钢片

黑色安息日为重金属音乐打下了基础。与之同样
来自英国伯明翰地区的犹大圣徒首先尝试了一
种偏华丽摇滚的曲风，后来通过 1978 年的专辑
《玷污的阶层》（ Stained Class ）和《杀戮机器》
（ Killing Machine ），以及 1980 年的专辑《不列颠
钢片》（ British Steel ）里的两首歌 "Living After
Midnight" 和 "Breaking the Law" 逐渐确定了乐
队的风格。

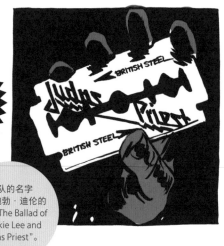

乐队的名字
来自鲍勃·迪伦的
歌曲 "The Ballad of
Frankie Lee and
Judas Priest"。

重金属十年孕育期

更猛、更快、更大声

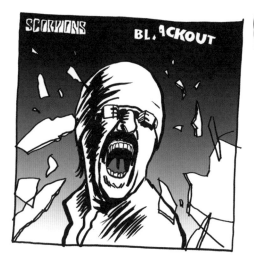

☞ 无论是犹大圣徒的整个发展轨迹，还是德国的蝎子乐队在 1982 年发行专辑《断电》(*Blackout*) 之后的成长之路，都能让我们发现——

硬摇滚向重金属的转变

这一转变开始于20世纪70年代中期：一些乐队逐渐放弃了黑人蓝调的元素；不再使用紧凑的编曲，给即兴表演留出空间；偏爱花式弹奏技巧，其中首屈一指的是吉他手艾迪·范·海伦（Eddie Van Halen）。

范·海伦 VAN HALEN

范·海伦乐队 1978 年发行的第一张专辑中，在第一首歌 "Runnin' with the Devil" 和第三首歌 "You Really Got Me"（两首都有强劲的连复段）之间，是一首名叫 "Eruption" 的、由艾迪·范·海伦独奏的纯音乐，长约 3 分钟，旋律极快，技巧繁多，堪称一场充满技术性的音乐盛宴。

艾迪·范·海伦在吉他弹奏时使用点弦技巧。

硬摇滚和其衍生音乐风格——重金属乐之间的差异引起了无数争论。很多乐队在这两种音乐风格之间反复跳跃，或者只承认自己属于摇滚风格，比如 AC/DC 乐队以及后面提到的摩托头乐队。

重金属十年孕育期

MOTÖRHEAD 摩托头乐队

乐队由莱米·凯尔密斯特（Lemmy Kilmister）
创立于1975年。莱米1945年出生，
1971年至1975年间在迷幻摇滚乐队鹰
风（Hawkwind）担任贝斯手。他是
巴迪·霍利（Buddy Holly）的歌迷，
热衷于20世纪50年代的早期摇滚乐，颇具
朋克的反叛精神。莱米始终坚持自己的
风格，酷爱用Rickenbaker牌的贝斯弹奏
出多变的和弦；漠视所谓的"美的标准"，
甚至为自己脸上的瘊子感到骄傲；打扮朴
素简单且一成不变，从牛仔帽到牛仔靴、
从子弹皮带到铁十字架项链和黑桃A标志，
全部是黑色。正因如此，无论哪一代的
硬摇滚爱好者都敬仰他。

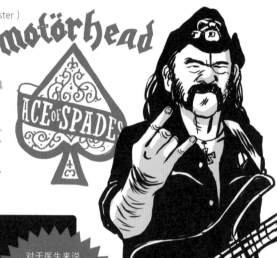

速度狂人

乐迷们常用速度狂人（Speed Freak）
这一称呼来指代摩托头乐队。

对于医生来说，
莱米强悍的体力似乎
是一个谜。虽然他的生
活习惯非常不利于健
康，但身体从未因此垮
掉。莱米于2015年末
去世，享年70岁。

影响力

摩托头乐队深刻地影响了鞭挞金属。赫赫有名的鞭挞
金属先锋——金属乐队在1995年的一场迷你致敬演
唱会上，装扮成莱米的模样簇拥在他周围，以这种形
式向他表达敬意。金属乐队的鼓手拉斯·乌尔里克
（Lars Ulrich）在加入金属乐队之前，曾是摩托头乐队
美国歌迷俱乐部主席。

不睡觉

摩托头自封为世界上最吵的乐队——美国的
战神乐队（Manowar）则认为这一头衔应属
于他们。摩托头1999年发行的现场专辑就叫
《比所有人都吵》（*Everything Louder Than
Everyone Else*）。

耳朵不灵光的
莱米是调音师的
噩梦……

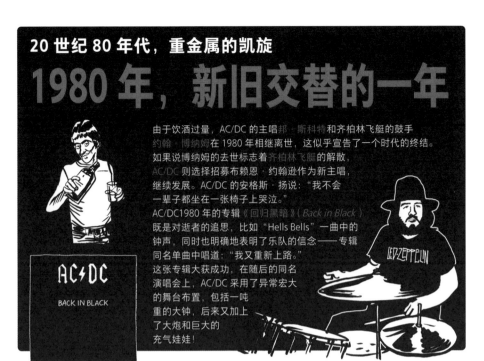

20 世纪 80 年代，重金属的凯旋

1980 年，新旧交替的一年

由于饮酒过量，AC/DC 的主唱邦·斯科特和齐柏林飞艇的鼓手约翰·博纳姆在 1980 年相继离世，这似乎宣告了一个时代的终结。如果说博纳姆的去世标志着齐柏林飞艇的解散，AC/DC 则选择招募布赖恩·约翰逊作为新主唱，继续发展。AC/DC 的安格斯·扬说："我不会一辈子都坐在一张椅子上哭泣。"
AC/DC1980 年的专辑《回归黑暗》（Back in Black）既是对逝者的追思，比如 "Hells Bells" 一曲中的钟声，同时也明确地表明了乐队的信念——专辑同名单曲中唱道："我又重新上路。"
这张专辑大获成功，在随后的同名演唱会上，AC/DC 采用了异常宏大的舞台布置，包括一吨重的大钟，后来又加上了大炮和巨大的充气娃娃！

AC/DC
BACK IN BLACK

新生

1980 年对于黑色安息日来说也是重获新生的一年。1978 年奥兹·奥斯本离开后，彩虹乐队前主唱罗尼·詹姆斯·迪欧加入，用感召力十足的嗓音让黑色安息日重新焕发生机。乐队在这一时期的专辑有 1980 年的《天堂与地狱》（Heaven and Hell）和 1981 年的《暴民万岁》（Mob Rules）。迪欧还另外组建了以自己名字命名的乐队 Dio，并在 1983 年发行专辑《神圣救世主》（Holy Diver）。2006 年，他又与制作专辑《天堂与地狱》时的黑色安息日成员托尼·伊奥米和吉泽·巴特勒组建了天堂与地狱乐队。迪欧于 2010 年去世，时年 67 岁。

居住在加利福尼亚州的奥斯本在他未来妻子兼经纪人莎伦（同时也是黑色安息日经纪人之女）的帮助下走出了低迷状态。
在天才吉他手和作曲人**兰迪·罗兹（Randy Rhoads）**的支持下，奥斯本发表专辑《奥兹暴雪》（Blizzard of Ozz）和《狂人日记》（Diary of a Madman），重拾往日风采。在罗兹之后，与奥斯本合作的吉他手中，最重要的当属扎克·怀尔德（Zakk Wylde）。

兰迪·罗兹于 1982 年死于空难。

奥兹

奥兹·奥斯本是新一代乐队的教父，因为他于1996年创办了奥兹重金属巡回音乐节（Ozzfest）。同时，他也是真人秀节目的主角：2002年至2005年，他把自己的日常生活搬上了全球音乐电视台MTV的《奥斯本家庭秀》（The Osbournes）。

BLACK SABBATH

HEAVEN AND HELL

20 世纪 80 年代，重金属的凯旋

MONSTERS OF ROCK

摇滚怪兽音乐节

1980 年，第一个重金属音乐节摇滚怪兽音乐节在英国举办，8 月 16 日，6 万多名乐迷齐聚多宁顿公园（Donington Park），观看来自犹大圣徒、彩虹、蝎子等知名乐队的表演。一波"英国重金属新浪潮"（NWOBHM）随之迅猛袭来，这股潮流融合了朋克摇滚的 Do It Yourself 哲学和金属乐的力量感。在前者的感召下，涌现了众多发烧友杂志、独立音乐俱乐部和独立厂牌*。

英国重金属新浪潮

继犹大圣徒和摩托头乐队之后，英国又出现了几十支重金属乐队，其中最出名的是钻石头（Diamond Head）和撒克逊人（Saxon）。前者的代表作品是《闪耀万国》（Lightning to the Nations），这张专辑备受金属乐队的推崇。后者的主要专辑有《钢轮》（Wheels of Steel）、《权力与荣耀》（Power and the Glory），以及现场专辑《鹰已着陆》（The Eagle Has Landed），这张专辑真实记录了演唱会现场的盛况。

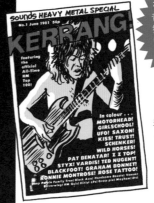

在音乐周刊《声音》（Sounds）的摇滚副刊 Kerrang! 的支持下，英国重金属新浪潮产生了巨大的影响。

Kerrang!** 创刊于 1981 年。除此之外，当时的金属乐杂志还有荷兰的 Aardschok（1980 年创刊）、德国的 Rock Hard（1983 年创刊）。

威豹乐队（Def Leppard）凭借 1983 年的专辑《纵火狂》（Pyromania）和 1987 年的专辑《歇斯底里》（Hysteria）在美国建立威望。乐队鼓手里克·艾伦（Rick Allen）在一场车祸中失去了左臂，为了继续演出，他找专人定做了一套特殊的架子鼓。

* 厂牌（Label）指唱片公司，狭义上指专精于某一音乐风格的小规模独立唱片公司。

** Kerrang 是拟声词，模拟用电吉它弹奏强力和弦时失真的音效。

20 世纪 80 年代，重金属的凯旋

IRON MAIDEN 铁娘子

凭借单曲 "Running Free" 和随后发表的专辑《杀手》(Killers)，铁娘子成为英国重金属新浪潮中最具代表性的乐队。在贝斯手兼作曲史蒂夫·哈里斯（Steve Harris）的带领下，乐队以其精致的旋律、疯狂的即兴斗吉他、惊心动魄的歌声和富有趣味性的恐怖视觉设计脱颖而出。乐队吉祥物是一只名为艾迪（Eddie）的朋克风僵尸，龇牙咧嘴、怪模怪样，它在铁娘子的舞台上从不缺席。

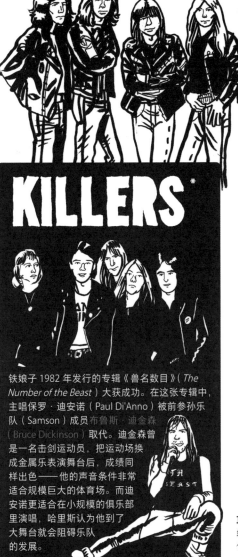

KILLERS *

铁娘子 1982 年发行的专辑《兽名数目》(The Number of the Beast) 大获成功。在这张专辑中，主唱保罗·迪安诺（Paul Di'Anno）被前参孙乐队（Samson）成员布鲁斯·迪金森（Bruce Dickinson）取代。迪金森曾是一名击剑运动员，把运动场换成金属乐表演舞台后，成绩同样出色——他的声音条件非常适合规模巨大的体育场。而迪安诺更适合在小规模的俱乐部里演唱，哈里斯认为他到了大舞台就会阻碍乐队的发展。

艾迪的设计者德里克·里格斯（Derek Riggs）是乐队第六名成员！

巧合
继 1976 年铁娘子乐队成立之后，1979 年 5 月出任英国首相的撒切尔夫人也被称为 "铁娘子"！

* 《杀手》是铁娘子的第二张专辑，1981 推出，也是该乐队同年进行的巡回演唱会的名字。

20 世纪 80 年代，重金属的凯旋

TRUST 信任乐队

由贝尔尼·邦瓦森（Bernie Bonvoisin）担任主唱、诺贝尔·克里夫（Norbert Krief，昵称 Nono）担任吉他手的法国硬摇滚乐队信任，将愤怒通过"精英"（"L'Elite"）等充满反叛意味的歌曲表达出来。AC/DC 主唱邦·斯科特促成了信任与 AC/DC 的合作。1978 年 10 月 24 日 AC/DC 在巴黎开演唱会，由信任担任暖场嘉宾。信任第一张现场专辑《夜晚巴黎》（Paris by Night）中的同名单曲改编自 AC/DC 的 "Love at First Feel"。邦瓦森还通过这张专辑里一首写于 1981 年的歌 "你最后的演出"（"Ton dernier acte"）向邦·斯科特致敬。

镇压

信任乐队的声名传到了法语区之外——专辑《镇压》（Répression）推出了英语版。同样推出了英语版的还有信任 1981 年的专辑《行动还是死亡》（Marche ou Crève），英语版名为 Savage。但是信任乐队拒绝与犹大圣徒共同举办世界巡回演唱会……

紧随信任乐队之后

这一时期，其他法国同类型乐队也纷纷涌现，有的用英语演唱，有的用法语演唱，有的两种语言都用。这些乐队中，如 Attentat Rock、Demon Eyes、H-Bomb、Massacra、Satan Jokers、Sortilège、Vulcain、Warning 等，因为没有足够的媒体支持和高效的团队，都未产生较大影响。但是 ADX、Killers 和 Loudblast 三支乐队至今依然活跃在舞台上！Loudblast 最著名的专辑是 1993 年推出的《崇高的失智》（Sublime Dementia）。

同时期的比利时乐队也面临着同样的问题，一些乐队声名鹊起却后劲不足，缺乏经营管理，比如 Cyclone、F.N.Guns、Ostrogoth、Sixty Nine 等。唯一的例外是 Channel Zero，这支乐队成立于 1990 年，1997 年解散，后于 2010 年重组。

1980 年，第二张专辑《镇压》发行，其中包括信任乐队最著名的歌曲 "Antisocial"。

20 世纪 80 年代，重金属的凯旋
金属乐最早的女性身影

在朋克浪潮兴起的过程中，金属乐领域开始出现女性的身影。虽然直到现在女性金属乐手的数量都不多，但她们还是在一个高度男性化的领域内掀起了不小的轰动。

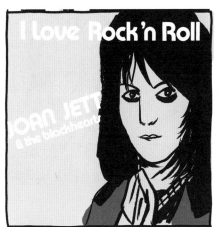

琼·杰特（Joan Jett，代表作 "I Love Rock 'n' Roll"，1981）和利塔·福特（Lita Ford，代表作 "Out for Blood"，1983）都来自逃亡乐队（The Runaways）：一支红极一时的女子流行朋克乐队，主打歌是1976年的 "Cherry Bomb"。

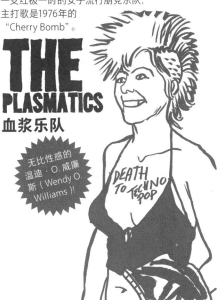

第一支成员全为女性的重金属乐队是

女子学校

由主唱兼吉他手金·麦考利夫（Kim McAuliffe）和凯莉·约翰逊（Kelly Johnson）领衔，专辑有《拆毁》（Demolition）和《肇事逃逸》（Hit and Run）。

20 世纪 70 年代初少有的著名女子硬摇滚乐队

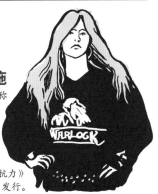

多罗·佩施

德国女歌手，被称为"金属王后"，1982 年成立了巫师乐队（Warlock）。1989 年，她的个人专辑《不可抗力》（Force Majeure）发行。

20 世纪 80 年代，重金属的凯旋

SPEED METAL 速度金属

1981 年起，重金属的分支逐渐增多，出现了速度金属、力量金属、华丽金属、鞭挞金属、黑金属、死亡金属等不同的金属乐流派。

速度金属，顾名思义，就是高速的重金属乐，其演奏速度简直将乐手变成了运动员。双踏板低音鼓（甚至连低音鼓都有两只）和快速连复段（十六分音符）的使用让人感觉乐曲的节奏比实际快了两倍。

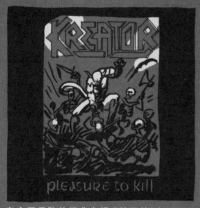

顶级的速度

pleasure to kill

在金属乐队的经典专辑《杀无赦》（Kill 'em All）发行前一年，也就是 1982 年，德国重金属乐队 Accept 发行了专辑《焦躁与狂野》（Restless and Wild），其中的单曲 "Fast as Shark" 每分钟节拍数达到了 140。1986 年，德国缔造者乐队（Kreator）的专辑《杀戮愉悦》（Pleasure to Kill）和美国超级杀手乐队（Slayer）的专辑《血腥统治》（Reign in Blood）则将这一数字提高到 250！

流派典范

速度金属的代表是加拿大的铁砧乐队（Anvil）和激发者乐队（Exciter）。前者的代表是 1982 年发行的专辑《金属对金属》（Metal on Metal），后者是 1983 年的《重金属狂人》（Heavy Metal Maniac）。

EXCITER

Heavy Metal Maniac

20 世纪 80 年代，重金属的凯旋

POWER METAL 力量金属

力量金属融合了速度金属的快节奏和重金属的旋律性特点，并借助古老的中世纪氛围、刺耳的唱腔、戏剧化的舞台效果将其发挥到极致。美国的力量金属偏爱从英雄奇幻作品中汲取灵感，从而为乐曲营造史诗般的氛围。

战神乐队的代表专辑有 1984 年的《赞颂英格兰》（ *Hail to England* ）、1988 年的《金属之王》（ *Kings of Metal* ）和 1992 年的《钢铁的胜利》（ *The Triumph of Steel* ）。乐队成员像是从电影《野蛮人柯南》那充满男性气概的世界里走出来的——贝斯手是黑色安息日的烟火技师乔伊·德梅约（ Joey DeMaio ），吉他手是法国乐队 Shakin' Street 的前成员"老板罗斯"（ Ross the Boss ）。他们用血签下了第一份合约！乐队自视为"真金属"的捍卫者并自称为世界上最吵的乐队——1992 年获得吉尼斯世界纪录认证，他们在演唱会上的音量高达 129 分贝。

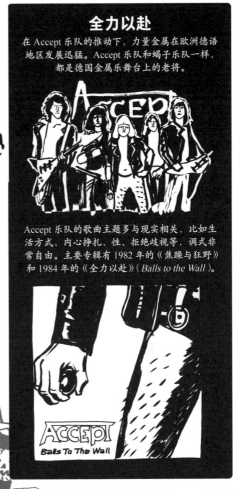

全力以赴

在 Accept 乐队的推动下，力量金属在欧洲德语地区发展迅猛。Accept 乐队和蝎子乐队一样，都是德国金属乐舞台上的老将。

Accept 乐队的歌曲主题多与现实相关，比如生活方式、内心挣扎、性、拒绝歧视等，调式非常自由。主要专辑有 1982 年的《焦躁与狂野》和 1984 年的《全力以赴》（ *Balls to the Wall* ）。

还有万圣节乐队（Helloween，也译作地狱万圣节），他们的作品多是关于追寻、善恶对抗等魔幻感十足的主题，代表专辑是 1986 年的《杰里科长城》（ *Walls of Jericho* ）、1987 年的《七把钥匙持有者Ⅰ》（ *Keeper of the Seven Keys, Part 1* ）和 1988 年的《七把钥匙持有者Ⅱ》（ *Keeper of the Seven Keys, Part 2* ）。

20 世纪 80 年代，重金属的凯旋

GLAM METAL

华丽金属

华丽金属源于英国的中性风格摇滚和 20 世纪 70 年代的休克摇滚，乐队造型非常华丽亮眼。代表乐队有甜乐队（Sweet）和吻乐队。

华丽金属的先驱是大卫·李·罗斯（David Lee Roth），范·海伦乐队的主唱。他把一头浓密的头发漂成浅色，演出风格异常活泼，能在舞台上做出杂技演员般的动作，发声方式则模仿重量级英国摇滚乐前辈罗伯特·普兰特（齐柏林飞艇）和伊恩·吉兰（深紫）。

乌合之众

有几支特立独行的乐队从一众华丽金属乐队中脱颖而出，比如克鲁小丑（Mötley Crüe），代表专辑有 1983 年的《对魔鬼怒吼》（Shout at the Devil）和 1987 年的《女孩，女孩》（Girls Girls Girls）。乐队的名字来自 Motley Crew，意为"乌合之众"。乐队主唱文斯·尼尔（Vince Neil）、贝斯手尼基·西克斯（Nikki Sixx）、鼓手汤米·李（Tommy Lee）、吉他手米克·马尔斯（Mick Mars）誓要组建最放荡不羁的乐队。他们的目标达到了 1991 年的专辑《颓废十载》（Decade of Decadence）便是明证。

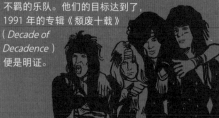

天哪！！！

看看这些人的发型！

看看这些粉色的吉他！

从 20 世纪 80 年代起，洛杉矶的日落大道就变成了神经质的摇滚明星的领地，他们崇尚奢侈浮华的风格。其中的金属乐队有杜肯（Dokken）、毒药（Poison）、鼠王（Ratt）、穷街（Skid Row）、快闪猫（Faster Pussycat）等。

当时的乐队争先恐后地涌向各种唱片公司，希望能够制作自己的唱片。而且如果作品能在 MTV 频道播放的话，唱片销量就能达到几百万张！

更加诱人的传播方式是借助特定的音乐广播电台，当时美国的外国佬乐队、旅程乐队、邦乔维乐队（Bon Jovi）就是这样积累知名度的。

欧洲的华丽金属代表是瑞典的欧罗巴乐队（Europe），成名专辑《最后倒计时》（The Final Countdown）！

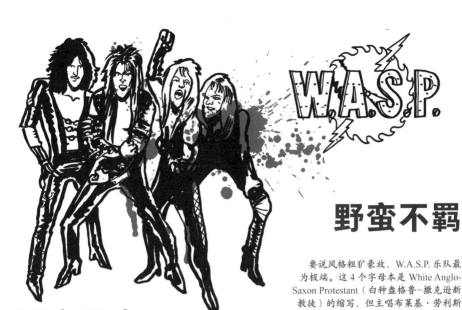

W.A.S.P.

野蛮不羁

要说风格粗犷豪放，W.A.S.P. 乐队最为极端。这 4 个字母本是 White Anglo-Saxon Protestant（白种盎格鲁-撒克逊新教徒）的缩写，但主唱布莱基·劳利斯（Blackie Lawless）却另有解读！这支乐队成立于 1982 年的洛杉矶，以歌词大胆反叛、舞台效果异常火爆而闻名，从单曲 "Animal" 中可见一斑。

不良导向

W.A.S.P. 和克鲁小丑是最早被父母音乐资源中心（Parents Music Resource Center）列入黑名单的乐队。该组织由著名的女性政客南希·里根（Nancy Reagan）、蒂帕·戈尔（Tipper Gore）等人领导，认为摇滚乐对青少年有不良影响。该组织倡导在专辑封面上贴著名的脏标 Parental Advisory-Explicit Content（家长指导：含有露骨内容）。该标签本意为提醒购买者本专辑不适合未成年人，没想到反而刺激了未成年人的购买欲望。组织还评选出 15 首有典型不正当内容的歌曲，称为 Filthy Fifteen，并要求电台不再播放，其中有犹大圣徒、AD/DC、黑色安息日、W. A. S. P. 和克鲁小丑的歌曲。该组织甚至成立了一个专门的审查委员会。

1985 年 9 月 19 日，纽约华丽金属乐队扭曲姐妹（Twisted Sister，代表作 "I Wanna Rock"）主唱迪伊·斯奈德（Dee Snider）在父母音乐资源中心的听证会上大声疾呼：

那些从任何事中都能看到腐化堕落的人，他们到底出了什么问题？

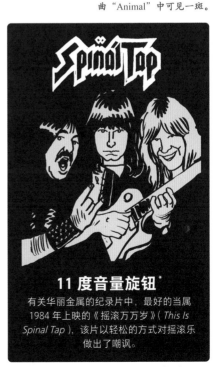

11 度音量旋钮*

有关华丽金属的纪录片中，最好的当属 1984 年上映的《摇滚万万岁》（*This Is Spinal Tap*），该片以轻松的方式对摇滚乐做出了嘲讽。

* 扩音器音量旋钮上的刻度一般都是 0—10，但是《摇滚万万岁》的一幕中出现了刻度到 11 的扩音器，暗示摇滚乐的刺耳音量。

20 世纪 80 年代，重金属的凯旋

THRASH METAL 鞭挞金属

自 1983 年起，鞭挞金属（也译作激流金属）在自我陶醉的摇滚乐群体中的声势逐渐浩大起来。

重金属的力量感和硬核朋克疯狂的活力相结合，诞生了鞭挞金属。当时的朋克摇滚代表有美国的黑旗乐队（Black Flag）、错配乐队（Misfits）、自杀倾向乐队（Suicidal Tendencies）等。不同的是，鞭挞金属的编曲更具侵略性、更快速也更有冲击力，同时侧重低音，喜欢突然中断旋律，偏爱采用 E 调洛克利亚调式（Locrian Mode）的不和谐音程。在这之前，重金属多采用 A 调爱奥利亚调式（Aeolian Mode）。

愤怒

鞭挞金属完全脱离了华丽金属的浮夸装扮，也摒弃了力量金属夸张的英雄奇幻风格，对世界上疯狂的事情：战争、暴政、社会暴力、毒品危害等表达出愤怒和绝望。

1986 年，4 支著名的乐队脱颖而出，被称为"鞭挞金属四巨头"，它们是金属乐队、麦加帝斯乐队（Megadeth）、炭疽乐队（Anthrax）和超级杀手乐队。四者的代表专辑依次为《傀儡大师》（Master of Puppets）、《出卖和平，有人要吗？》（Peace Sells...But Who's Buying？）、《末日逼近》（Among the Living）和《血腥统治》。除此之外，还有一些值得记住的鞭挞金属乐队：圣约书（Testament）、过度杀戮（Overkill）、死亡天使（Death Angel）……

节制

鞭挞金属的舞台上，"节制"成为不成文的规定。乐队成员穿着 T 恤和牛仔裤，去掉华而不实的装饰，唯一重要的是乐队作为一个平等的整体而进行的表演。平等是指贝斯手和鼓手也能在舞台上享有与主唱和吉他手一样多的目光。

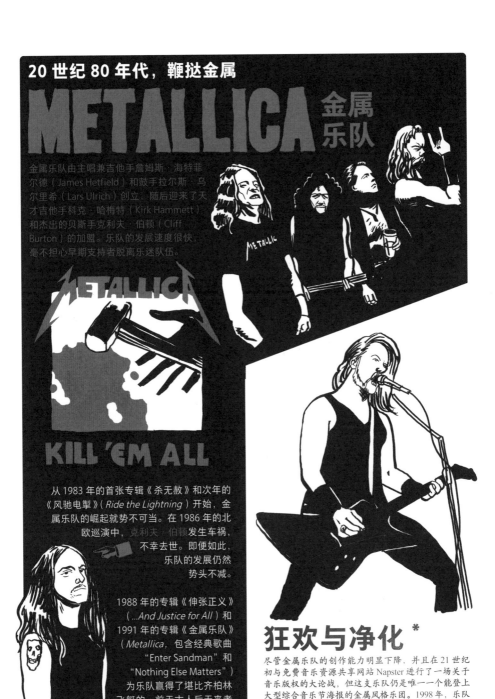

20 世纪 80 年代，鞭挞金属

METALLICA 金属乐队

金属乐队由主唱兼吉他手詹姆斯·海特菲尔德（James Hetfield）和鼓手拉尔斯·乌尔里希（Lars Ulrich）创立，随后迎来了天才吉他手科克·哈梅特（Kirk Hammett）和杰出的贝斯手克利夫·伯顿（Cliff Burton）的加盟。乐队的发展速度很快，毫不担心早期支持者脱离乐迷队伍。

KILL 'EM ALL

从 1983 年的首张专辑《杀无赦》和次年的《风驰电掣》（Ride the Lightning）开始，金属乐队的崛起就势不可当。在 1986 年的北欧巡演中，克利夫·伯顿发生车祸，不幸去世。即便如此，乐队的发展仍然势头不减。

1988 年的专辑《伸张正义》（...And Justice for All）和 1991 年的专辑《金属乐队》（Metallica，包含经典歌曲 "Enter Sandman" 和 "Nothing Else Matters"）为乐队赢得了堪比齐柏林飞艇的、前无古人后无来者的世界级声誉。

狂欢与净化 *

尽管金属乐队的创作能力明显下降，并且在 21 世纪初与免费音乐资源共享网站 Napster 进行了一场关于音乐版权的大论战，但这支乐队仍是唯一一个能登上大型综合音乐节海报的金属风格乐团。1998 年，乐队发行了又一张脍炙人口的专辑《车库公司》（Garage Inc.），这是一张向成员青年时期的启蒙者致敬的翻唱专辑，里面包括宣泄（Discharge）、摩托头等多个老牌金属乐团的歌曲。

* 《狂欢与净化》（Binge & Purge）是金属乐队的第一张现场专辑，1993 年发行。

20 世纪 80 年代，鞭挞金属
MEGADETH
麦加帝斯

麦加帝斯乐队由吉他手戴夫·马斯泰恩（Dave Mustaine）创立于1983年。马斯泰恩是金属乐队的创始人之一，由于酗酒等不良行为以及和其他成员不和，被乐队开除。为了一雪前耻，他决心组建一支新乐队，并且得到与金属乐队同样的知名度。马斯泰恩是性手枪乐队（Sex Pistols）的乐迷，敏感易怒，有时又喜怒无常，但是才华横溢，敢于无情地揭露社会中的伪善。

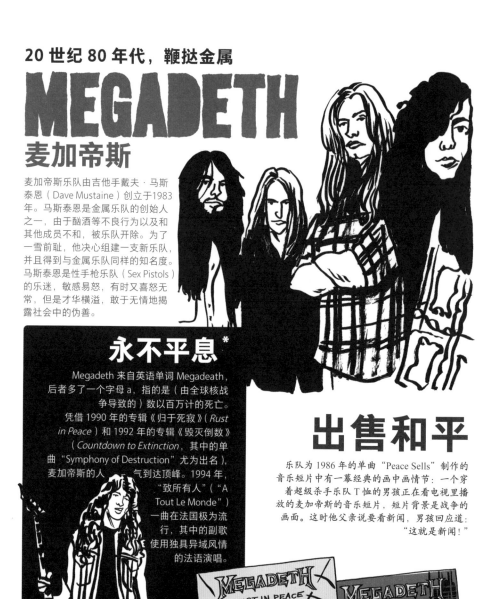

永不平息 *

Megadeth 来自英语单词 Megadeath，后者多了一个字母 a，指的是（由全球核战争导致的）数以百万计的死亡。凭借 1990 年的专辑《归于死寂》（Rust in Peace）和 1992 年的专辑《毁灭倒数》（Countdown to Extinction，其中的单曲 "Symphony of Destruction" 尤为出名），麦加帝斯的人　气到达顶峰。1994 年，"致所有人"（"A Tout Le Monde"）一曲在法国极为流行，其中的副歌使用独具异域风情的法语演唱。

出售和平

乐队为 1986 年的单曲 "Peace Sells" 制作的音乐短片中有一幕经典的画中画情节：一个穿着超级杀手乐队 T 恤的男孩正在看电视里播放的麦加帝斯的音乐短片，短片背景是战争的画面。这时他父亲说要看看新闻，男孩回应道："这就是新闻！"

* 原文为 Rust never sleeps，是针对 Rust in Peace（归于死寂）的文字游戏。

20 世纪 80 年代，鞭挞金属

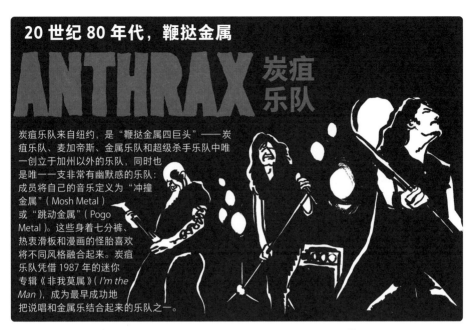

ANTHRAX 炭疽乐队

炭疽乐队来自纽约，是"鞭挞金属四巨头"——炭疽乐队、麦加帝斯、金属乐队和超级杀手乐队中唯一创立于加州以外的乐队，同时也是唯一一支非常有幽默感的乐队：成员将自己的音乐定义为"冲撞金属"（Mosh Metal）或"跳动金属"（Pogo Metal）。这些身着七分裤、热衷滑板和漫画的怪胎喜欢将不同风格融合起来。炭疽乐队凭借 1987 年的迷你专辑《非我莫属》（I'm the Man），成为最早成功地把说唱和金属乐结合起来的乐队之一。

金牌制作人

20 世纪 80 年代末，音乐制作人的影响力逐渐加强，里克·鲁宾（Rick Rubin）是这一现象的典型代表。作为 RUN-D.M.C. 和野兽男孩（Beastie Boys）两支乐队的视觉指导，里克·鲁宾同时也是一名金属乐爱好者，不但为超级杀手乐队制作了大部分专辑，还担任过 Danzig、红辣椒（Red Hot Chili Peppers）、The Cult、体制崩溃（System of a Down，也译作堕落体制）等乐队的制作人。此外，他还为金属乐队制作了 2008 年的专辑《致命吸引力》（Death Magnetic），为黑色安息日制作了 2013 年的专辑《13》。

改编

炭疽乐队里有几名成员提出了将硬核朋克和重金属结合起来的大胆想法，并创建了先锋实验的死亡突击队乐团（S.O.D.，全称 Stormtroopers of Death）。值得一提的是，这支乐团 1988 年发行的专辑《极度亢奋》（State of Euphoria）中的单曲"Antisocial"正是改编自法国信任乐队的作品！

1991 年，炭疽乐队改编了嘻哈乐队全民公敌（Public Enemy）的歌曲"Bring the Noise"，从而促成了一场两个乐队的合作巡回演出。这次演出颇具勇气，因为嘻哈和金属的受众并不存在根本的共通性，全民公敌的创立者、说唱歌手查克·D（Chuck D）曾说这是他最有挑战性的一次尝试。不过这次联合巡演获得了成功。

一年之前，另一支嘻哈乐队 RUN-D.M.C. 还翻唱过史密斯飞船的经典歌曲"Walk This Way"。

 音乐厂牌 Def Jam 的创立者里克·鲁宾大力扶植了一众嘻哈乐团。

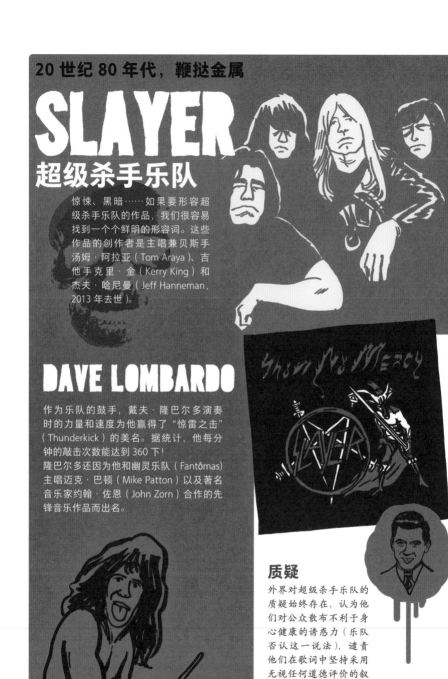

SLAYER

20 世纪 80 年代，鞭挞金属

超级杀手乐队

惊悚、黑暗……如果要形容超级杀手乐队的作品，我们很容易找到一个个鲜明的形容词。这些作品的创作者是主唱兼贝斯手汤姆·阿拉亚（Tom Araya）、吉他手克里·金（Kerry King）和杰夫·哈尼曼（Jeff Hanneman, 2013 年去世）。

DAVE LOMBARDO

作为乐队的鼓手，戴夫·隆巴尔多演奏时的力量和速度为他赢得了"惊雷之击"（Thunderkick）的美名。据统计，他每分钟的敲击次数能达到 360 下！
隆巴尔多还因为他和幽灵乐队（Fantômas）主唱迈克·巴顿（Mike Patton）以及著名音乐家约翰·佐恩（John Zorn）合作的先锋音乐作品而出名。

质疑

外界对超级杀手乐队的质疑始终存在，认为他们对公众散布不利于身心健康的诱惑力（乐队否认这一说法），谴责他们在歌词中坚持采用无视任何道德评价的叙述方式。
但是不能否认的是，超级杀手对随后产生的死亡金属和黑金属有着至关重要的影响。

争议

超级杀手乐队 2006 年的专辑《神迹再现》（*Christ Illusion*）中有一首描述了"9·11"事件的歌叫"Jihad"，这首歌从玩世不恭的旁观者视角和狂热信徒的视角分别抒发了对这一事件的看法。这首歌发表时由于歌词的敏感引起了很大争议。

插画师拉里·卡罗尔（Larry Carroll）为超级杀手乐队最引人注目的专辑《血腥统治》、《天堂之南》（*South of Heaven*）、《深渊的四季》（*Seasons in the Abyss*）以及《神迹再现》（*Christ Illusion*）设计了封面。

挑战

鞭挞金属的另一股风潮来自德国。索多玛（Sodom）、毁灭（Destruction），特别是缔造者乐队带来了一种更加决绝的风格——这种纯粹主义受到加州出走乐队（Exodus）的启发，该乐队代表专辑是 1985 年的《血脉相连》（*Bonded by Blood*）。出走乐队成员曾在演出时大喊："宰了那些装腔作势的（Kill the Poseurs）！"由此引发华丽金属的乐迷直接上台表达不满。

早期的极端金属

DEATH METAL

死亡金属

死亡！毁灭！黑暗！
一种风格日渐变得枯燥乏味或者逐渐带上商业气息的时候，另一种更加狂放不羁的风格便会取而代之。

死亡金属出现于 20 世纪 80 年代中期，从最堕落、最病态的形式之中汲取元素，以政治、宗教、哲学、自然为主题。

强度叠加

这一音乐风格的名称来自加州的着魔乐队（Possessed）的歌曲 "Death Metal"，这首歌被收录于乐队 1985 年发行的专辑《七教会》（Seven Churches）。

死亡金属的音乐风格与表演技巧和乐曲主题一样，都非常激进和极端。死亡金属的唱腔阴郁低沉，常用唱法之一是 "死吼"（Death Growl，也称死亡咆哮），这种唱法会让歌词变得模糊不清，就像众多死亡金属乐队的标识一样，几乎无法辨认。死亡金属的曲调阴森恐怖，乐器多采用降调且重度失真的吉他，但同时，乐曲是清晰的，这要归功于噪声门（Noise Gate）的使用，这种设备能过滤演奏过程中出现的噪音。死亡金属的旋律极快，鼓手的演奏通常会用到 "冲击波"（Blast Beats）技巧，即一种高速敲击架子鼓的技巧。死亡金属还会带来不连贯的听感，原因是主歌加副歌这种一般歌曲的经典组合形式被彻底打碎。

颠倒的十字架

死亡金属最早的乐队是来自佛罗里达州坦帕市的：死亡乐队（Death），1987 年发行专辑《血腥尖叫》（Scream Bloody Gore）；病态天使（Morbid Angel），1989 年发行专辑《疯癫祭坛》（Altars of Madness）；死亡讣告（Obituary）和弑神乐队（Deicide）。值得一提的是，弑神的主唱把一个颠倒的十字架文在了额头上！

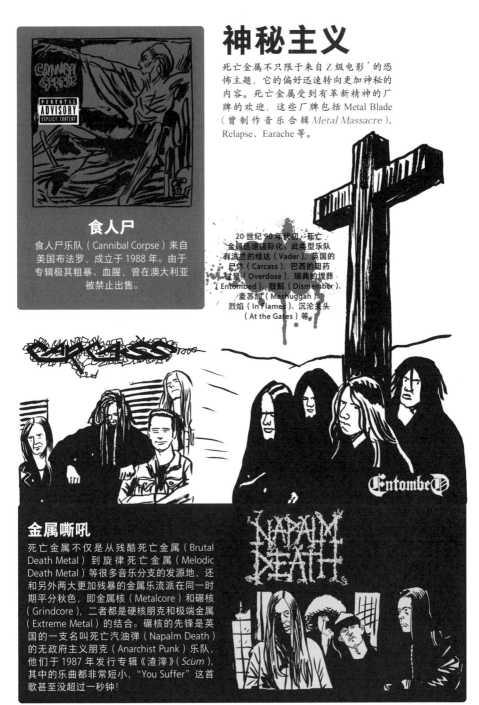

神秘主义

死亡金属不只限于来自 Z 级电影*的恐怖主题，它的偏好迅速转向更加神秘的内容。死亡金属受到有革新精神的厂牌的欢迎，这些厂牌包括 Metal Blade（曾制作音乐合辑 *Metal Massacre*）、Relapse、Earache 等。

食人尸

食人尸乐队（Cannibal Corpse）来自美国布法罗，成立于 1988 年。由于专辑极其粗暴、血腥，曾在澳大利亚被禁止出售。

20 世纪 90 年代初，死亡金属迅速国际化。此类型乐队有波兰的维达（Vader）、英国的尸体（Carcass）、巴西的用药过量（Overdose）、瑞典的埋葬（Entombed）、肢解（Dismember）、麦苏加（Meshuggah）、烈焰（In Flames）、沉沦关头（At the Gates）等。

金属嘶吼

死亡金属不仅是从残酷死亡金属（Brutal Death Metal）到旋律死亡金属（Melodic Death Metal）等很多音乐分支的发源地，还和另外两大更加残暴的金属乐流派在同一时期平分秋色，即金属核（Metalcore）和碾核（Grindcore），二者都是硬核朋克和极端金属（Extreme Metal）的结合。碾核的先锋是英国的一支名叫死亡汽油弹（Napalm Death）的无政府主义朋克（Anarchist Punk）乐队，他们于 1987 年发行专辑《渣滓》（*Scum*），其中的乐曲都非常短小，"You Suffer" 这首歌甚至没超过一秒钟！

*　指超低成本、独立制作的美国电影。

早期的极端金属

DOOM METAL

厄运金属

厄运金属中，厄运一词的英文 doom 有毁灭、死亡、劫数的意思，因此厄运金属也译作毁灭金属。这一流派是黑色安息日的音乐风格和 20 世纪 60 年代末硬摇滚的直接继承者，它的节拍较慢、曲调浑厚低沉、氛围忧郁。

先锋

厄运金属的先锋是美国的五角星乐队（Pentagram）和圣维特乐队（Saint Vitus）。后者的吉他手斯科特·温里克（Scott Weinrich，外号 Wino）曾参与痴迷（The Obsessed）、精神大篷车（Spirit Caravan）等多个乐队的演出。

先锋还有英国的异教圣坛（Pagan Altar）、女巫猎人（Witchfinder General）和大教堂（Cathedral），瑞典的圣烛弥撒（Candlemass）——属于史诗厄运金属（Epic Doom Metal）。

VOIVOD

沃伊沃德（Voivod）是一个魁北克乐队，由吉他手德尼·达穆尔（Denis D'Amour）和主唱德尼·贝朗格（Denis Belanger）创立于 1982 年，极具创新性。乐队的标志是一个叫沃伊沃德的机器人吸血鬼骑士，是来自核战后纪元的科幻人物。它的形象出自乐队鼓手兼视觉设计师米歇尔·郎热万（Michel Langevin）的笔下，并且在乐队的每张专辑上都有所改变。

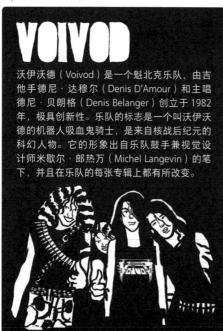

20 世纪 90 年代初

厄运金属对后来的多种音乐风格都产生了影响，如英国的哥特金属（Gothic Metal），代表乐队有失乐园（Paradise Lost）、我垂死的新娘（My Dying Bride）、诅咒（Anathema）；美国西部的沙漠摇滚，代表乐队有现实之王（Masters of Reality）、沉睡（Sleep）、凯沃斯。沙漠摇滚到 20 世纪 90 年代末又发展出石人摇滚和美国南部的重型泥浆金属（Sludge Metal），代表乐队有撬棍（Crowbar）等。

早期的极端金属

BLACK METAL

黑金属

黑金属就像是死亡金属在欧洲的近亲，二者的区别在于黑金属并不屑于高超的技巧，而是偏向于饱和且有穿透力的音色和尽可能持久的混响。

黑金属的领航者是英国毒汁乐队（Venom）的贝斯手克洛诺斯（Cronos）。克洛诺斯这个名字来自古希腊神话中宙斯残暴的父亲，在这个绰号的启发下，当时很多同类歌手都给自己起了带有恐怖意味的艺名。毒汁乐队使用了撒旦的形象和混乱的声音，这些都曾受到评论界的抨击。但是乐队专辑《地狱欢迎你》（Welcome to Hell，1981）、《黑金属》（Black Metal，1982）和《与撒旦交战》（At War With Satan，1984，讲述魔鬼骑士猎杀天使的故事）都在乐界产生了深远的影响。

反宗教

丹麦乐手"钻石王"（King Diamond）将黑金属演绎得更加极致。他曾是知名丹麦乐队仁慈命运（Mercyful Fate）的主唱和词作者，作品从撒旦教创始人安东·拉维的文章中汲取灵感。1985年，他组建了钻石王乐队，作品带有的威严庄重气氛堪比黑色安息日。

叛逆

黑金属乐队还有来自瑞士的极具实验精神的凯尔特人的霜冻（Celtic Frost），主唱"勇士汤姆"（Tom Warrior）是吉格尔[*]的狂热崇拜者，他认为黑金属能够宣泄自己不幸的童年，代表专辑是1987年的《进入魔窟》（Into the Pandemonium）。另外还有瑞典的巴托里乐队（Bathory）——歌颂异教文化的维京金属（Viking Metal）的开创者，以及巴西的贝洛奥里藏特（Belo Horizonte）、大屠杀（Holocausto）和石棺（Sarcofago）三支乐队。

仁慈命运1984年的专辑《不要打破誓言》（Don't Break the Oath）中的歌曲"The Oath"是黑金属的经典曲目。

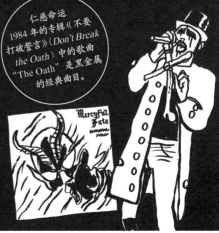

* 汉斯·鲁道夫·吉格尔（Hans Rudolf Giger，1940—2014），瑞士艺术家、电影导演、电影美术设计，曾担任电影《异形》的美术设计，被誉为异形之父。

狂热的黑金属舞台
挪威黑金属

20 世纪 90 年代初，黑金属第二波浪潮席卷挪威，涌现了残害（Mayhem）、帝王（Emperor）、阴暗（Burzum）以及黑暗王座（Darkthrone）等乐队。

残害乐队吉他手厄于斯泰因·奥塞特，艺名 Euronymous，在奥斯陆成立了一个名为核心层（Inner Circle）的激进组织，发展出一种从根本上反对基督教的混合意识形态，主张彻底推翻外来的神，回到祖先所推崇的精神价值。

黑金属具有十分强烈的反主流意识形态。20 世纪末，一些挪威黑金属音乐人不但通过音乐作品，也通过个人的行动来表达反宗教、厌世等思想，不管不顾地宣泄对现实的不满。这就使得当时的挪威黑金属常常出现在时事新闻的犯罪栏，而在这些有社会影响的事件中，不乏发生在黑金属乐队内部的惨剧。

当时最知名的一段公案，莫过于 Euronymous 1993 年被瓦里·维克内斯（Varg Vikernes）刺死。

维克内斯被判处 21 年监禁，于 2009 年提前获释，2010 年移居法国。

极端主义

残害乐队主唱 Dead 于 1991 年举枪自杀。黑金属风格的音乐人中确实存在一小部分极端分子，而且至今仍然存在，是新纳粹主义的拥护者，但是他们的影响力非常有限，所持观点也遭到黑金属的绝大多数音乐人反对。凯尔特人的霜冻乐队的"勇士汤姆"就曾指责他们是"原始人"。

影响力扩大

黑金属的影响力不再仅限于它的发源地——盛行新教的北欧，哪里宗教的力量过于有压迫感，哪里就是黑金属发展的沃土。希腊有腐朽基督乐队（Rotting Christ）、波兰有巨兽乐队（Behemoth）、乌克兰有德鲁德（Drudkh）、比利时有登基（Enthroned）和古老仪式（Ancient Rites）、法国有黑死病（Peste Noire）、葡萄牙有月咒（Moonspell），甚至在一神论宗教的圣城耶路撒冷也有黑金属乐队 Melechesh。而极其隐秘的乐队 Al-Namrood 来自伊斯兰教国家，由沙特阿拉伯的无神论者组成。

黑金属这一内省的音乐风格还着重提出了对于存在的疑问和带着环保色彩的泛神论观点，代表乐队是美国的 Nachtmystium 和正殿中的群狼（Wolves in the Throne Room）。

英国的恶灵天皇（Cradle of Filth）、挪威的黑暗城堡（Dimmu Borgir）等乐队甚至突破了黑金属的小众音乐地位，获得了更广泛的受众。

PAGAN METAL
异教金属

异教金属源自黑金属，展现的是一种跨地区的亚文化。它的主题和形式涉及多种不同的古老传统，有来自北欧的、古希腊的，也有来自凯尔特人的，其中包含了民谣金属（Folk Metal）和黑金属的要素。民谣金属出现于 20 世纪 90 年代末，是金属乐与传统乐器（风笛、曼陀林、长笛等）相结合的产物。

民谣金属这棵大树不断开枝散叶，逐渐发展出凯尔特金属（Celtic Metal）、中世纪金属（Medieval Metal）、东方金属（Oriental Metal）等不同流派。民谣金属代表乐队有英国的 Skyclad、爱尔兰的 Cruachan 和 Waylander、德国的 In Extremo、芬兰的 Finntroll 和 Korpiklaani、瑞士的 Eluveitie、俄罗斯的 Arkona、乌克兰的 Munruthel、以色列的 Orphaned Land……

金属乐真的崇拜撒旦吗？

凡有理智的人，谁会真的相信在上帝创世的第七天，魔鬼趁上帝休息的时候创造了重金属？让人产生联想并不等于真的崇拜。在摇滚和蓝调音乐里，撒旦的身影很常见，他或以令人愉悦的诱惑者形象出现，或被视为万恶之首。前者的代表歌曲是滚石乐队（The Rolling Stones）1968年的"Sympathy for the Devil"，后者则是黑寡妇乐队（Black Widow）1970年的专辑《献祭》（Sacrifice）中收录的"Come to the Sabbat"。此外，撒旦在黑色安息日的歌曲中也是作为万恶之首出现的。

嘉布遣小兄弟会的修士切萨雷·博尼齐（Cesare Bonizzi）是意大利重金属乐队金属兄弟（Fratello Metallo）的成员。

重金属圣经

撒旦也作为反抗的象征出现在重金属乐中。魔鬼的形象代表了对宗教戒律的摒弃，蕴含着异教和无神论的思想。

并不是所有的金属乐手都是异教徒。超级杀手乐队的汤姆·阿拉亚和麦加帝斯乐队的戴夫·马斯泰恩都宣称自己是天主教徒。不仅如此，重金属有一个分支就叫基督金属（Christian Metal），这个流派的乐队有数十支之多，其中最著名的当属斯特赖普乐队（Stryper）。乐队名是"Salvation Through Redemption, Yielding Peace, Encouragement, and Righteousness"的缩写，原意是通过救赎、屈从的和平、鼓励和正义来救世。

圣战

20 世纪 80 年代中期，美国部分团体发起了一场反对重金属的"圣战"，他们将重金属视为"诱导年轻人走向堕落的工具"。他们一边固执地寻找专辑里暗含的邪恶信息，一边盲目地破解乐队名字的隐含意义。例如，他们认为 AC/DC 乐队的名字来自"After Christ, Devil Comes"（基督身后，恶魔紧随）或" Anti Christ/Devil's Child"（反对基督 / 魔鬼的孩子）。不仅如此，他们还把重金属称作"魔鬼的音乐"，认为它是在刺激犯罪。

☛ 电影《地狱铃声：摇滚的威胁》（*Hell's Bells: The Dangers of Rock 'N' Roll*）

审判金属乐

随之而来的是令人不安而又徒劳的诉讼。那个时期，如果乐迷犯罪，乐曲创作者也会被起诉，不过法官似乎很少会理会这种歇斯底里的道德绑架。

美国著名连环杀人犯理查德·拉米雷斯（Richard Ramirez）是 AC/DC 的狂热粉丝，最喜欢"Night Prowler"这首歌。他 1985 年被捕时，AC/DC 也因此受到牵连。

犹大圣徒

1991 年，犹大圣徒被指控在 6 年前教唆两名歌迷轻生，就因为二人听过乐队的专辑《玷污的阶层》。这一指控来自律师肯尼思·麦克纳（Kenneth McKenna）。早在 1988 年，他就认为奥兹·奥斯本的"Suicide Solution"这首歌对年轻歌迷有不良导向。

欧洲情况如何？

此类情形在欧洲也不少见。2002 年，一则谣言直指活结乐队（Slipknot）引发校园暴力事件，因为据传该乐队曾发表一首名为"School Wars"的歌曲，其实这首歌并不存在。

在法国，政府有关部门曾在 2004 年发表的一篇评论文章中写道："出入金属乐演唱会并非毫无风险：带有催眠性质的气氛让人忘记身在何处，潜在信息促使人们宣泄情绪，也会刺激人们做出不理智的行为。"

20 世纪 80 年代末
赢得广泛受众的金属乐

尽管受到谴责与非难，重金属仍有一些分支在 20 世纪 80 年代末获得了广泛的受众。

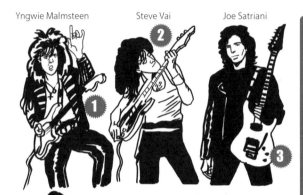

Yngwie Malmsteen

Steve Vai

Joe Satriani

PROGRESSIVE METAL 前卫金属

前卫金属源自 20 世纪 70 年代的前卫摇滚，代表乐队有皇后杀手（Queensrÿche）、King's X 和梦剧院（Dream Theater），其中集合了一群会弹奏多种乐器的音乐高手。

INSTRUMENTAL METAL
器乐金属

又叫新古典金属（Neoclassical Metal），作品常融入高超的弹奏技巧。此类型乐手英格威·玛姆斯汀（图 1）和乔·萨特里亚尼（图 3）被称为"金属乐界的帕格尼尼"，极端乐队（Extreme）的努诺·贝当古（图 4）和史蒂夫·范（图 2）也不遑多让。

Nuno Bettencourt

此外还有著名的力量民谣。这一分支起源自史密斯飞船 1973 年的单曲 "Dream On" 和拿撒勒人乐队（Nazareth）1975 年的单曲 "Love Hurts"。这种类型的音乐，证明硬摇滚乐手也可以成为细腻深沉的抒情诗人。蝎子乐队 1984 年的 "Still Loving You" 和白蛇乐队 1987 年的 "Is This Love" 作为力量民谣的经典曾经点燃了舞台。

力量民谣
POWER BALLAD

20 世纪 80 年代末

GUNS N' ROSES 枪炮与玫瑰

枪炮与玫瑰（也称枪花）是硬摇滚乐队中极为出色的典范，与史密斯飞船类似，核心人物也是主唱和吉他手。枪炮与玫瑰的主唱是充满魅力又玩世不恭的艾克索·罗斯（Axl Rose），他的继父是五旬节派教会的虔诚教徒；吉他手是放荡不羁的索尔·哈德森（Saul Hudson），绰号 Slash，一个来自英国的混血儿。枪炮与玫瑰凭借 1987 年的专辑《毁灭的欲望》（Appetite for Destruction）和两首红极一时的金曲——"Sweet Child O'Mine"和"Welcome to the Jungle"（这首歌曲的 MV 讲述了一个从小地方来到城市的年轻人决心成为摇滚明星的故事）成为音乐历史上商业化最成功的乐队之一。《毁灭的欲望》销量超过了 3000 万张！

GIPSY KINGS 吉卜赛国王

虽然在 1989 年登上了洛杉矶的华丽金属舞台，但是，来自法国南部的吉卜赛国王没有迷失在浮夸繁复的舞台风格中，而是将吉卜赛音乐和流行乐相结合，建立了自己独特的风格。这种风格在 5 年前的芬兰摇滚乐队 Hanoi Rocks 身上初见端倪。此外，吉卜赛国王的作品还带有一种傲慢易怒的情感，内容令人迷惑：在 1988 年的单曲"One in a Million"中，主唱化身只求生存的小镇男孩，在歌里大谈警察、黑人、移民、同性恋、左派、种族主义者……

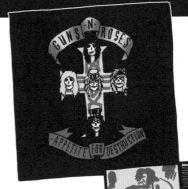

分道扬镳

尽管 1991 年的双专辑《运用你的幻想 I》（Use Your Illusion I）和《运用你的幻想 II》（Use Your Illusion II）再获成功，枪炮与玫瑰的主唱艾克索·罗斯独断的性格和阴晴不定的脾气还是让队员们难以忍受，纷纷选择离开。单飞后，音乐生涯最为成功的当属 Slash，他不但发行了个人专辑，还和枪炮与玫瑰的另两位成员达夫·麦卡根（Duff McKagan）和马特·索勒姆（Matt Sorum）成立了丝绒左轮乐队（Velvet Revolver）。

古典金属乐末期
ALTERNATIVE METAL
另类金属

噪音摇滚（Noise Rock）、硬核（Hardcore）*等地下摇滚乐在整个 20 世纪 80 年代蓬勃发展，并在 90 年代初，随着以涅槃乐队（Nirvana）、蜜浆乐队（Mudhoney）为代表的垃圾摇滚（Grunge Rock）风潮的兴起，而出现在金属乐舞台上，也因此造就了多种"另类"混合音乐风格。

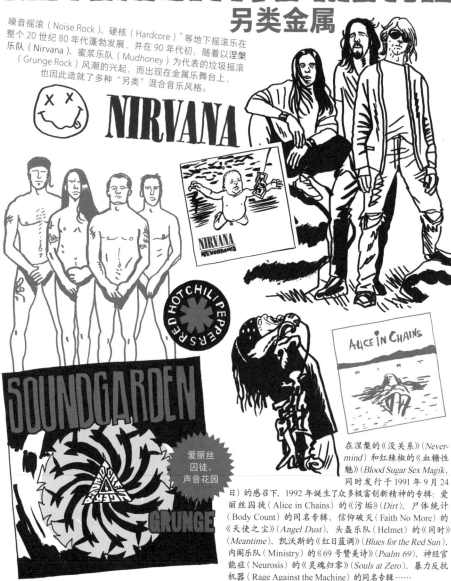

NIRVANA

NIRVANA NEVERMIND

RED HOT CHILI PEPPERS

ALICE IN CHAINS **DIRT**

SOUNDGARDEN

GRUNGE

爱丽丝
囚徒、
声音花园

在涅槃的《没关系》（Nevermind）和红辣椒的《血糖性魅》（Blood Sugar Sex Magik，同时发行于 1991 年 9 月 24 日）的感召下，1992 年诞生了众多极富创新精神的专辑：爱丽丝囚徒（Alice in Chains）的《污垢》（Dirt）、尸体统计（Body Count）的同名专辑、信仰破灭（Faith No More）的《天使之尘》（Angel Dust）、头盔乐队（Helmet）的《同时》（Meantime）、凯沃斯的《红日蓝调》（Blues for the Red Sun）、内阁乐队（Ministry）的《69 号赞美诗》（Psalm 69）、神经官能症（Neurosis）的《灵魂归零》（Souls at Zero）、暴力反抗机器（Rage Against the Machine）的同名专辑……

* 在摇滚乐语境下，硬核一般指的都是硬核朋克，属于朋克摇滚的一种。

硬核
HARD CORE

生化危
机乐队
（Biohazard）

HIP-HOP 嘻哈

参考
《夜惊魂》
（*Judgment Night*，
1993）和《再
生侠》（*Spawn*，
1997）电影
原声带

哥特摇滚
+ 合成器摇滚*
GOTHIC + SYNTH ROCK

O 型阴性
（Type O
Negative）、白
僵尸（White
Zombie）

工业摇滚
INDUSTRIAL ROCK

将电子音色与
连复段采样结合起来的
内阁乐队、特伦特·雷
兹诺（Trent Reznor）组
建的电子 – 金属乐队九
寸钉（Nine Inch Nails）、
恐惧工厂（Fear
Factory）

重摇滚
HEAVY ROCK
迷幻摇滚
PSYCHEDELIC ROCK

怪兽磁铁
（Monster
Magnet）

放克摇滚
FUNK ROCK

信仰破灭、
红辣椒、煤油炉
（Primus）、活泼色彩
（Living Colour）与鱼
骨（Fishbone）和坏脑
（Bad Brains）同为少见
的黑摇滚乐队

向重金属
说不

有些乐队否认自身与
重金属的联系，
比如追求极简风格的
头盔乐队、新金属
（Nu Metal）的开创者
亚声调乐队（Deftones），
以及用奢华又神秘
的视觉效果表现前卫
摇滚的工具乐队（Tool）。

在这股撇清关系的汹涌浪潮下，
古典重金属迅速被贴上过时的标签。
尽管金属乐队火爆程度不减当年，AC/DC 凭
借 1990 年的大热专辑《刀锋》（*The Razor's
Edge*）和单曲 "Thunderstruck" 成功回归
大众视野，奥兹·奥斯本在 1996 年创办了
奥兹重金属巡回音乐节，但是除此之外，古
典重金属的捍卫者们都或多或少地退出了一
线舞台。从此人们谈论金属乐时，谈论的只
是另类金属——金属乐这个统称的内涵被
重新定义了。不过，参加奥兹音乐节的
新一代仍然将奥斯本视为精神教父。

* 合成器摇滚也叫电子摇滚（Electronic Rock）。

古典金属乐末期

RAP METAL 说唱
金属

说唱金属是嘻哈和重金属的结合。

1992 年，暴力反抗机器乐队创新性地将金属、朋克和说唱结合起来，并陆续发表了一系列热门歌曲。其中的 "Bombtrack" 以号召反抗为主题，"Bullet in the Head" 以反对海湾战争为主题。"Killing in the Name" 在标志性的副歌里唱道："去你的，我不会照你说的去做。" "Know Your Enemy" 的歌词唱道："为国效力、因循守旧、虚伪至极、野蛮暴虐，这些都是伟大的美国梦。"

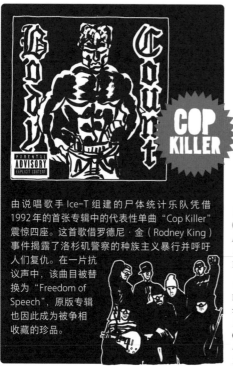

由说唱歌手 Ice-T 组建的尸体统计乐队凭借 1992 年的首张专辑中的代表性单曲 "Cop Killer" 震惊四座。这首歌借罗德尼·金（Rodney King）事件揭露了洛杉矶警察的种族主义暴行并呼吁人们复仇。在一片抗议声中，该曲目被替换为 "Freedom of Speech"，原版专辑也因此成为被争相收藏的珍品。

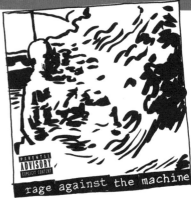

乐队内部

暴力反抗机器随后的专辑有 1996 年的《邪恶帝国》（Evil Empire）和 1999 年的《洛杉矶之战》（The Battle of Los Angeles）。这两张专辑中的音乐短片均由美国著名编剧、导演迈克尔·摩尔（Michael Moore）操刀。

由于理念不合，乐队主唱扎克·德拉罗沙（Zack de la Rocha）渐渐失势，在 2000 年退出。次年，在吉他手汤姆·莫雷洛（Tom Morello）的倡议下，暴力反抗机器的另外 3 名成员与声音花园的主唱克里斯·康奈尔（Chris Cornell）合作成立了声响奴隶乐队（Audioslave）。2005 年 5 月 6 日，声响奴隶在哈瓦那举办演唱会，从此成为第一支在古巴表演的美国摇滚乐队。

古典金属乐末期
GROOVE METAL 律动金属

律动金属又称蛊戮金属，是鞭挞金属的分支，以连复段中强调富有节奏感和力量感的切分音为特色。美国的 Prong、机器头、豹乐队（Pantera）和巴西的埋葬乐队（Sepultura）是该风格的典型代表。豹乐队曾在成立初始的几年间，尝试过华丽金属和力量金属，到了 1990 年，终于凭借专辑《地狱牛仔》（Cowboys from Hell）确立了自身风格并获得成功。在 1992 年的专辑《力量的粗暴展示》（Vulgar Display of Power）中，乐队为不再满足于悲观的垃圾摇滚的新生代发声。

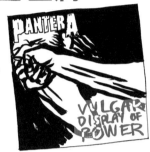

豹乐队的主唱菲尔·安塞尔莫（Phil Anselmo）还和来自新奥尔良的 Corrosion of Conformity、撬棍、憎恶上帝（Eyehategod）等乐队的音乐人合作创立了向下沉沦乐队（Down），作品融合了泥浆金属和黑色安息日的精髓。豹乐队的吉他手迪梅巴格·达雷尔（Dimebag Darrell）和鼓手文尼·保罗（Vinnie Paul）也于 2004 年另外成立了破坏计划乐队（Damageplan），但是在同年 12 月 8 日，达雷尔和另外三人在舞台上被一个携带武器的疯子枪杀。

莫斯科
摇滚音乐节

1991 年 9 月 28 日，苏联版的摇滚怪兽音乐节在莫斯科举办，集合了豹乐队、AC/DC、金属乐队等表演嘉宾，吸引了约一百万名观众！音乐节在莫斯科郊外的一座机场举行，当时的政治氛围十分紧张，观众和负责维持秩序的军队还发生了冲突。

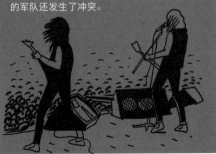

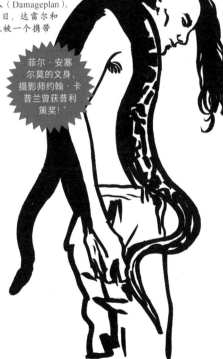

菲尔·安塞尔莫的文身，摄影师约翰·卡普兰曾获普利策奖！*

* 约翰·卡普兰（John Kaplan）凭借一组展现美国 21 岁青年不同生活状态的照片获 1992 年普利策专题摄影奖，菲尔身披蟒蛇的照片就出于此。后来菲尔将其文在了自己的小腿上。

古典金属乐末期
埋葬乐队
SEPULTURA

埋葬乐队也译作坟墓乐队，由麦克思·卡瓦莱拉（Max Cavalera）和伊戈尔·卡瓦莱拉（Igor Cavalera）两兄弟成立于贝洛奥里藏特——巴西 20 世纪 80 年代以来的极端金属圣地。麦克思曾说这座城市里"教堂比干净的房子还多"！埋葬乐队自 1985 年就坚持鞭挞金属和死亡金属相结合的音乐风格。尽管当时巴西还在军政府统治下，乐队仍然勇于用音乐揭露社会现实问题并表达愤怒。

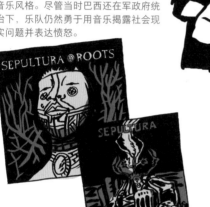

转战多队的麦克思

麦克思·卡瓦莱拉离开乐队之后，于 1998 年成立了飞灵乐队（Soulfly）。10 年之后，他又与弟弟伊戈尔重新合作，共同创立了卡瓦莱拉的阴谋乐队（Cavalera Conspiracy）。

钉子炸弹乐队（Nailbomb）中也有麦克思的身影。这是一个将鞭挞金属和工业金属（Industrial Metal）融合的先锋乐团，英国乐队软糖隧道（Fudge Tunnel）的主唱兼吉他手亚历克斯·纽波特（Alex Newport）也加入其中。乐队于 1994 年发行过唯一一张专辑，并于次年在荷兰 Dynamo Open Air 金属音乐节上举办了唯一一场演唱会。

BLOODY ROOTS*

1988 年麦克思去了一趟纽约，希望和那里的唱片公司签约。当时乐队拮据到要集体凑钱才能买一张到纽约的单程机票！不过多亏了这趟纽约之行，从那之后，埋葬乐队开始逐渐获得国际知名度。乐队 1993 年的专辑《混乱纪元》（Chaos A.D.）里收录了抗议现状的著名歌曲"Refuse/Resist"，这张专辑和 1996 年的《根》（Roots）一起确立了乐队在乐坛的地位。这两张专辑的特色是非洲-巴西风格的原始打击乐和亚马逊部落所特有的音乐节奏。

* 源自埋葬乐队的专辑《混乱纪元》中的名曲"Roots Bloody Roots"。

古典金属乐末期
NEO-METAL 新金属

新金属融合了 20 世纪最后 5 年里金属乐的所有元素，但是在乐器上做出了创新，比如使用数字音效、七弦吉他（例如著名的 Ibanez 牌 Universe 七弦吉他）、五弦和六弦贝斯。要知道，在这之前，只有少数大师级乐手才会使用五弦和六弦贝斯。20 世纪末涌现了多支著名的新金属乐队：科恩乐队（*Korn*），代表专辑《追随领袖》（*Follow the Leader*，1998）；活结乐队，代表专辑《活结》（*Slipknot*，1999）、《艾奥瓦》（*Iowa*，2001）；体制崩坏，代表专辑《毒性》（*Toxicity*，2001）。

凭借 1994 年的单曲 "Blind" 和 1996 年的专辑《桃色生活》（*Life is Peachy*），科恩乐队成为新金属的创立者。主唱乔纳森·戴维斯（Jonathan Davis）怒怒的咆哮和嘶哑的嚎叫传达出深深的痛苦和不安，就像摇滚界的罗伯特·史密斯（Robert Smith）。

罗斯出品 ROSS PRODUCTION

科恩和活结的制作人均为罗斯·鲁宾逊（Ross Robinson），他同时也是软饼干（Limp Bizkit）、机器头和埋葬乐队的制作人。

活结乐队来自美国中西部的艾奥瓦州得梅因市，受到《惊声尖叫》（*Scream*）、《电锯惊魂》（*Saw*）等恐怖电影新浪潮时期作品的影响，乐队 9 名成员始终佩戴面具，以数字和绰号命名。创立者兼鼓手肖恩·克拉汉（Shawn Crahan）被称为小丑（Clown），是 6 号。

活结的演唱会就像一场虚无主义的群魔乱舞，观众齐声大喊乐队名曲时，气氛被推向高潮。

体制崩溃

体制崩溃的创始成员——主唱塞尔日·坦基扬（Serj Tankian）和吉他手达龙·马拉基扬（Daron Malakian）均为亚美尼亚后裔，这支乐队称得上是美国新金属舞台上最难归类的乐队。

SYSTEM OF A DOWN

体制崩溃吸收众家之长，将十分激烈的重金属和弗兰克·扎帕（Frank Zappa）的风格融合，又加入来自亚美尼亚的音乐元素。在主题方面，乐队作品多反映社会现实问题，如反对伊拉克战争的歌曲"B.Y.O.B."（Bring Your Own Bombs）。值得一提的是，乐队通过专辑《着魔》（Mezmerize）和《催眠》（Hypnotize）获得了欧洲广大非金属乐迷，特别是女性乐迷的支持。

2015 年，体制崩溃参加了"亚美尼亚大屠杀"一百周年的纪念活动——"唤醒灵魂"世界巡演（Wake Up The Souls），第一次登上了亚美尼亚首都埃里温的舞台。

商业成功

更加商业化的新金属乐风在市场上获得了成功，代表乐队有软饼干、林肯公园（Linkin Park）、蟑螂老爹（Papa Roach）、老天发威（Godsmack）等。弗雷德·德斯特（Fred Durst）是软饼干的主唱，同时也是乐队曾隶属的唱片公司的老板，他极具慧眼地捕捉到了音乐市场的流行趋势，将嘻哈元素融入乐队的作品和演出中，为乐队赢得了更大的市场。

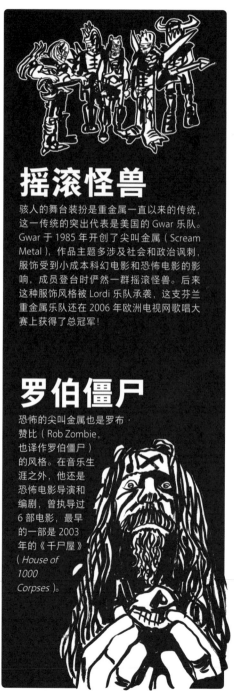

摇滚怪兽

骇人的舞台装扮是重金属一直以来的传统，这一传统的突出代表是美国的 Gwar 乐队。Gwar 于 1985 年开创了尖叫金属（Scream Metal），作品主题多涉及社会和政治讽刺，服饰受到小成本科幻电影和恐怖电影的影响，成员登台时俨然一群摇滚怪兽。后来这种服饰风格被 Lordi 乐队承袭，这支芬兰重金属乐队还在 2006 年欧洲电视网歌唱大赛上获得了总冠军！

罗伯僵尸

恐怖的尖叫金属也是罗布·赞比（Rob Zombie，也译作罗伯僵尸）的风格。在音乐生涯之外，他还是恐怖电影导演和编剧，曾执导过 6 部电影，最早的一部是 2003 年的《千尸屋》（House of 1000 Corpses）。

20 世纪 90 年代
重金属动荡的十年

1990 年至 1999 年是重金属乐手的装扮最让人眼花缭乱的 10 年——留山羊胡、为戴首饰在身体各部位穿洞、穿带破洞和划痕的运动服，花样层出不穷。同时，这也是音乐传播渠道变化的 10 年，重金属通过运动视频和服饰广告的背景音乐、电影配乐等新形式得到传播。使用金属风格配乐的电影有《乌鸦》（The Crow）、《再生侠》等。10 年间，重金属作为宣泄情绪的出口，讲述着人们失去的准则、看不到的未来和备受虐待的童年，比如工具乐队的 "Prison Sex" 和科恩乐队的 "Hey Daddy"。

反基督

最能代表这段动荡期的是打扮怪异的乐手布莱恩·沃纳（Brian Warner），艺名玛丽莲·曼森（Marilyn Manson），这个名字包含了美国两个著名形象：女明星玛丽莲·梦露和嬉皮士杀人狂查理·曼森。玛丽莲·曼森得到了九寸钉的灵魂人物特伦特·雷兹诺的赏识，并在 90 年代签入了他的唱片公司。曼森也热衷于翻唱流行歌曲，他翻唱的舞韵合唱团（Eurythmics）的歌曲 "Sweet Dreams" 非常知名，在曼森的版本中，这首歌充满了令人不安的

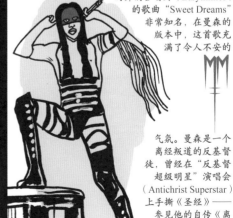

气氛。曼森是一个离经叛道的反基督徒，曾经在"反基督超级明星"演唱会（Antichrist Superstar）上手撕《圣经》——参见他的自传《离开地狱的漫漫长路》（The Long Hard Road Out of Hell）。

白色垃圾*

曼森 1994 年发行了歌曲 "Cake And Sodomy"，其中使用了 White trash 这样的歧视性词语，并且包含不健康的歌词。1996 年，他又发表了引起争议的反宗教歌曲 "Antichrist Superstar"。这两首歌为他招来社会的不满和怨恨——人们认为这两首歌对社会产生了不良影响。

* 白色垃圾（white trash）是对贫穷的白人的蔑称。

大提琴狂魔

20世纪90年代末，欧洲涌现出几支不同寻常的乐队，其中就包括启示录乐队（Apocalyptica），一支用大提琴来演奏金属乐的芬兰乐队。他们的第一张专辑发行于1996年，整张专辑里的曲目均是对金属乐队歌曲的翻唱。

RAMMSTEIN 德国战车

此外，还有来自柏林东部朋克流行地区的工业金属乐队德国战车。乐队曲风雄壮有力，演唱都用德语，舞台表演常常使用有戏剧效果的烟火。

乐队的第一张专辑《心痛》（Herzeleid）发行于1995年，得到了导演大卫·林奇的青睐，他在电影《妖夜慌踪》（Lost Highway）中使用了其中两首歌曲作为配乐。

RAMM⊗STEIN

尽管被怀疑有泛日耳曼主义倾向，德国战车仍然凭借1997年的专辑《渴望》（Sehnsucht）、2001年的专辑《母亲》（Mutter）和2004年的歌曲《美利坚》（"Amerika"）获得了广泛的国际认可。《美利坚》是一首极具讽刺意味的歌曲，其中用德式英语唱道："We're all living in Amerika, Amerika ist wunderbar…Coca-Cola, sometimes war（我们都住在美国，美国很棒……有可口可乐，有时打仗）。"

21 世纪初
百花齐放的重金属

善于创新的音乐人创造出多种大胆的混合风格：乳齿象（Mastodon）在继承神经官能症乐队和工具乐队风格的基础上，开创了前卫黑金属，共发行 6 张专辑，包括 2006 年的《血山》（*Blood Mountain*）；汇聚乐队（Converge）引领了金属核的发展，共发行 8 张专辑，其中包括 2006 年的《英雄不再》（*No Heroes*），吉他手库尔特·巴卢（Kurt Ballou）通过厂牌 Deathwish 和录音棚 Godcity Studio 集合了崩塌（Cave In）、火炬（Torche）等一众才华横溢的乐队；来自挪威的闪灵乐队（Shining）带来了爵士金属，共发行 7 张专辑，包括 2010 年的《黑爵》（*Black Jazz*）。

女金属乐手

在高度男性化的重金属界出现了一些女性的身影，比如来自 My Ruin 乐队的泰莉·B（Tairrie B）、来自杰里科长城（Walls of Jericho）的坎达丝（Candace）、凯蒂乐队（Kittie）的全部 4 位成员以及歌手奥特普（Otep）。

美国重金属
新浪潮

这一浪潮的特色是将喉音唱腔与旋律相融合，代表乐队有七倍报应（Avenged Sevenfold）、大开杀戒（Killswitch Engage）、上帝的羔羊（Lamb of God）。

在魁北克， 有一众不落俗套的乐队在厂牌 Galy 的支持下改变了传统的鞭挞金属，开发出自己的风格，它们是灾难（Kataklysm）、地宫石魔（Cryptopsy）、被鄙视的偶像（Despised Icon）。

复古

这一时期的重金属也出现了一股怀旧的潮流，这种复古情结主要表现为北欧史诗风格的力量金属和死亡金属的回归，以及宏大华丽的交响金属（Symphonic Metal）的成功。前者的代表乐队有瑞典的雷神之锤（Hammerfall）和战靴（Sabaton），芬兰的博多之子（Children of Bodom）；后者的代表乐队有芬兰的夜愿（Nightwish）和灵云（Stratovarius），瑞典的圣兽（Therion），意大利的空白缠绕（Lacuna Coil，也译作时空飞鹰）和烈火狂想曲（Rhapsody of Fire），荷兰的诱惑本质（Within Temptation）、史诗（Epica）和万世沉沦（After Forever，也译作永恒之后），巴西的火神（Angra）。

LE DRONE 嗡鸣音乐

嗡鸣金属（Drone Metal）是一种嗡鸣音乐（也译作持续音音乐、蜂鸣音乐），也是后摇滚的近亲，在乐曲中持续使用一个音或一个和弦，发出类似于嗡鸣的效果，用来营造一种昏昏欲睡的混沌感，同时融入厄运金属的慢节奏和沉闷感，充分运用混响和超低音。代表性乐队有美国的 Earth、Sunn O)))，瑞典的 Cult of Luna，日本的 Boris。

21 世纪初
石人摇滚的巅峰期

KYUSS/QOTSA
凯沃斯、石器时代皇后

石人摇滚（Stoner Rock）也被认为是石人金属，风格融合了厄运金属的沉重节奏和迷幻摇滚的致幻音色。石人摇滚在凯沃斯的带领下获得了令人震惊的流行度。虽然凯沃斯只存在于 1990—1996 年间，但是影响力无可估量，主要专辑有 1992 年的《红日蓝调》和 1994 年的《欢迎来到天空谷》（Welcome to the Sky Valley）。解散后，乐队成员乔希·霍姆（Josh Homme）、布兰特·比约克（Brant Bjork）、约翰·加西亚（John Garcia）、尼克·奥利韦里（Nick Oliveri）又分别成立或加入了若干有声望的乐队，其中创立了 Desert Sessions 的乔希·霍姆尤为知名。以凯沃斯为模板，后来又诞生了石器时代皇后、Mondo Generator、Hermano、Vista Chino 等乐队。

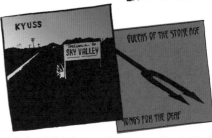

和怪兽磁铁等仍然活跃于舞台的乐队一样，左边提到的乐手及乐队被世界众多后起之秀视为引路者。这些后起之秀多为厄运金属、石人摇滚风格的乐队，比如 Burning Witch、Orange Goblin、Spiritual Beggars、Nebula、Electric Wizard，更新一些的有 Red Fang、Witchcraft、Kadavar、Uncle Acid……这些乐队通常隶属于 Rise Above、Man's Ruin、Southern Lord 等小众厂牌。

戴夫·格罗尔（Dave Grohl）曾是涅槃乐队的鼓手，也是新垃圾摇滚乐队喷火战机（Foo Fighters）的创立者，于 2004 年推出了震撼人心的专辑《再造经典》（Probot），意在向他青年时期仰慕的金属乐手致敬。专辑共集合了 20 世纪 80 至 90 年代的 12 名传奇乐手，他们是毒液的贝斯手莱克洛诺斯、摩托头主唱莱米、凯尔特人的霜冻主唱"勇士汤姆"、埋葬主唱麦克思……格罗尔为每一位乐手写了一支曲子，请他们为曲子填词并演唱。2009 年，格罗尔与石器时代皇后的主唱兼吉他手乔希·霍姆、齐柏林飞艇的贝斯手兼键盘手约翰·保罗·琼斯一同成立了昙花一现的邪恶秃鹰乐队（Them Crooked Vultures）！

OLD SCHOOL HARD
传统硬摇滚

石人摇滚还为传统硬摇滚带来了重生，这一复兴的推动者有英国的黑暗（The Darkness）、爱尔兰的答案（The Answer）、澳大利亚的狼母（Wolfmother，堪称齐柏林飞艇的翻版）和 Airbourne（作品听起来就像出自邦·斯科特的幽灵）。

20 世纪 90 年代到 21 世纪前 10 年
法国重金属的辉煌

20 世纪 80 年代末涌现出不少现代金属乐的先锋乐队，如瑞士的 The Young Gods、巴黎的 Treponem Pal（1989 年推出同名专辑），两支乐队均是工业金属风格。稍后出现的法国知名金属乐团是 Lofofora（1994 年推出同名专辑），它是跨界金属的先锋，作品融合多种元素，富有反叛精神，自成一格并且影响深远，带动了 Mass Hysteria、Watcha、Masnada 等队的发展。此外，法式新金属乐队主要有 Enhancer、Pleymo、AqME、Eths。Eths 来自马赛，出自女主唱康迪斯（Candice）之口的那些痛苦的歌词让人难忘。

双线并行

2000 年以来，死亡金属在法国得到了极大发展，代表乐队有来自巴约讷的 Gojira、波尔多的 Gorod、马赛的 Dagoba、普瓦提埃的 Trepalium 和 Hacride、南锡的 Scarve 等。同时，黑金属在法国也占一席之地，代表乐队是利摩日的 Anorexia Nervosa 和阿维尼翁的黑死病乐队……

EXTREME METAL
其他法语地区的极端金属

瑞士极端金属乐队：Samael、Nostromo、Rorcal、Mumakil、Kruger……
比利时极端金属乐队：Amen Ra、Aborted、Length of Time……

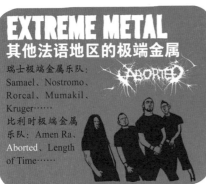

走不出去的困境

对当时的法国金属乐队来说，影响力扩大到国土之外的可能性微乎其微。Gojira 乐队在约瑟夫·迪普朗捷（Joseph Duplantier）和马里奥·迪普朗捷（Mario Duplantier）两兄弟的带领下，成功进驻北美市场，但除此之外，几乎没有一支法国乐队能获得这样的成就。
Gojira 的作品中对生态和精神世界的关注使之挣脱了前卫金属和死亡金属的樊笼，达到了任何一支法国乐队都不曾企及的高度。Gojira 打入国际市场的前奏是 2005 年的第三张专辑《从火星到天狼星》（From Mars to Sirius），其发行范围扩大到了北美。2008 年，Gojira 和金属乐队在美国同台巡演，从此正式开启了自己的国际化道路。此后，Gojira 通过 2008 年的专辑《众生之路》（The Way of All Flesh）和 2012 年的专辑《野孩子》（L'Enfant Sauvage）将知名度一再扩大。

极端金属厂牌

Gojira 初期签在极端金属厂牌 Listenable 旗下，该厂牌创立于 1990 年，位于法国北部的加来海峡省——该地区还有同类型的另一厂牌 Osmose Production，成立于 1991 年。说到极端金属厂牌，不能不提的是位于马赛、成立于 1996 年的 Season of Mist。

世界范围内的重金属

重金属并未局限于其发源地——盎格鲁－撒克逊地区，其影响力也并未止步于最初的德国和斯堪的纳维亚半岛。到了 20 世纪 80 年代，重金属已经发展到南欧、巴西、日本，而且范围还在扩大，势不可当。今时今日，斯拉夫国家、伊斯兰世界和远东地区都出现了重金属的身影——撒哈拉沙漠以南的非洲地区是个例外，但是不久前，重金属已经开始进驻肯尼亚和安哥拉。

罪恶的气息

最初，重金属只是作为一种西方商品被出口到其他国家。而后，将重金属与传统音乐相结合的独创性风格很快风靡全世界。在某些严酷甚至恶劣的政治条件下，重金属跟难求存，至今仍被认为带着撒旦的罪恶气息，会唆使人们背弃信仰。从约旦到马来西亚，这样的地区并不鲜见。在那里，重金属完全是地下的、不公开的——伊朗电影《无人知晓的波斯猫》（*No One Knows About Persian Cats*）就讲述了在严苛的社会制度下，重金属乐手艰难的追梦历程，这部电影还夺得了 2009 年夏纳电影节的评审团特别奖。

2003 年，在摩纳哥，脑部感染（Infected Brain）和耐克鲁斯（Nekros）两支重金属乐队的 14 名乐迷和乐手因侵犯信仰罪被卡萨布兰卡法院判处监禁。最后，在众多反对声中，这一判决被迫更改。

重金属纪录片

关于重金属的纪录片主要有《环球重金属之旅》（*Global Metal*），导演山姆·邓恩（Sam Dunn），2008 年上映；《死亡金属安哥拉》（*Death Metal Angola*），导演杰瑞米·席多（Jeremy Xido），2012 年上映；《金属乐世界》（*Un Monde de Métal*），导演奥利维耶·里夏尔（Olivier Richard），2015 年上映。

MELECHESH

这支乐队创立于 1993 年，成员是亚述人和亚美尼亚人的后裔，活跃于耶路撒冷和伯利恒，他们的黑金属歌曲经常引用古老的美索不达米亚神话。1999 年，乐队成员不得不移居荷兰，官方称此举是为了完成学业，但实际上是迫于当地宗教人士不断施加的压力。

穆斯林重金属

在伊斯兰世界的数百支重金属乐队中，著名的有来自土耳其的 Ziggurat 和 Mezarkabul……

还有摩洛哥的 Total Eclipse、阿尔及利亚的 Litham 和 Lelahell、伊朗的 Arsames 和 Master of Persia、印度尼西亚的 Jamrud 和 Vallendusk、埃及的女子乐队 Massive Scar Era……

音乐酷刑

在美军于古巴设立的关塔那摩监狱里，美军将重金属作为实施精神酷刑的工具：他们将重金属歌曲的音量开至最大并在牢房中持续播放数小时！金属乐队的 "Enter Sandman" 一曲经常入选。

虽然不少乐队就此提出抗议，但是似乎并无效果。加拿大的瘦皮狗乐队（Skinny Puppy）曾于 2014 年以非法下载歌曲用于不人道的行为为由，向美国军事当局提出了 66.6 万美元的赔偿要求。

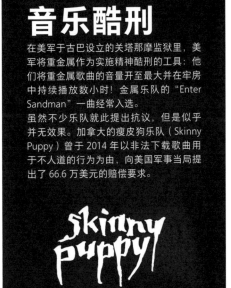

以及约旦的 Bilocate、突尼斯的 Myrath、以色列的 Betzefer 和 Arallu。此外，富埃德·穆基德（Foued Moukid）于 2005 年创立的 Arkan 乐队则由来自法国和北非的乐手组成。

回到黑暗……

走向未来！

在 2015 年，能够决定重金属命运的仍是过去那些传奇的名字，他们在 20 世纪 90 年代短暂地沉寂了一段时间之后，又回到了舞台的最前沿。之所以会这样，是因为长期的保守状态阻挡了后辈的上升之路。

首先是老牌金属乐队的重聚：1997 年，黑色安息日原班人马短暂回归；1999 年，布鲁斯·迪金森回归铁娘子；2004 年，罗伯·哈尔福德回归犹大圣徒。

此后，更多的传奇乐队回到人们的视野之中，甚至曾经时运不济的乐队也重获新生，如纪录片《金属精神》（ *Anvil! The Story of Anvil* , 2008）中的主角铁砧乐队。

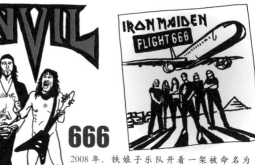

2008 年，铁娘子乐队开着一架被命名为"Flight 666"的波音 757 飞机进行世界巡演，飞机驾驶员即为乐队主唱。借此机会，乐队充分见识到了自己受欢迎的程度。2013 年，AC/DC 和吻乐队都度过了乐队成立的第 40 个年头（AC/DC 的创立者马尔科姆·扬于 2015 年离开乐队）。两年后，摩托头也迎来了 40 岁生日。2011 年，资格最老的犹大圣徒和蝎子乐队都在支持者的呼声中无限期推迟了告别巡演。到 2014 年，蝎子乐队已经成立了 45 年，犹大圣徒则已走过了 43 年的历程。

黑色安息日 2006—2010 年的重组阵容和 1980 年发行专辑《天堂与地狱》时一致，所以也称为天堂与地狱乐队。之后，黑色安息日原班人马重聚，并在 2013 年乐队成立的 45 周年发行专辑《13》，这是自 1978 年以来乐队有奥兹·奥斯本参加的首张录音室专辑！其中，乐队借由单曲 "God Is Dead?" 发问："上帝已死？"对于这些金属乐教父级人物来说，问题在于：要当教父到什么时候？要知道，他们并非不死之身……不要担心，金属乐拥有内涵丰富的文化，并且还在不断孕育着新的内容。在教父们退场的时刻，金属乐会为之哀悼，然后继续前行……

拓展阅读

雅克 · 德 · 皮埃尔庞推荐的三部作品

《野兽的怒吼：重金属音乐史》，作者 伊恩 · 克里斯特（Ian Christe），弗拉马里翁出版社（Flammarion），2007年出版，法语版，原英语版书名为 *Sound of the Beast: The Complete Headbanging History of Heavy Metal*。这本书内容详尽、细节丰富、充满激情，在介绍金属乐发展历史的同时还记录了很多逸闻趣事。本书的视角比较美国化，以金属乐队和黑色安息日的发展进程为主线。

《极端金属的人类学研究》，作者 尼古拉 · 沃尔泽（Nicolas Walzer），白卡车出版社（Camion Blanc），2007年出版。本书作者既是社会学者也是金属乐爱好者，他在索邦大学的博士论文就以黑金属的哲学内涵和其根本的美学原则为研究主题。本书通过对数十名法国乐手的深度访谈，对极端金属乐进行深入分析，认为比起被广泛接受的固有形象，金属乐更近似于一种富于反抗精神的象征意义上的神圣形象。

《摇滚音乐历史》，作者 克里斯多夫 · 皮雷纳（Christophe Pirenne），法亚尔出版社（Fayard），2011年出版。这是一本不可多得的详述摇滚乐历史的百科全书式作品。它从音乐本身出发，但视角又不限于音乐，内容涵盖广义的摇滚乐。本书把金属乐放在摇滚乐的发展历程中，为读者展示其所处位置和大环境，风格前卫但并不晦涩，只要对音乐有基本了解便可读懂。

埃尔韦·布里推荐的三部作品

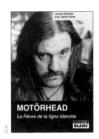

《摩托头：白线热》，作者 莱米·凯尔密斯特（Lemmy Kilmister）、贾尼西·加尔扎（Janiss Garza），白卡车出版社，2004 年出版，法语版，原英语版书名为 *White Line Fever*。本书也可称为摩托头主唱回忆录，讲述了音乐、宗教、性、毒品、喜悦、不幸以及金属乐与唱片业动荡的关系，清晰明了、不落俗套。英文书名来自一首描写速度的同名歌曲，歌中唱道："这缓慢的死亡还未将我击倒。"

《金属乐的艺术》，作者 马丁·波波夫（Martin Popoff）、马尔科姆·多姆（Malcolm Dome），胡金与穆宁出版社（Huginn & Muninn），2013 年出版。在金属乐界，图像和音乐密不可分，专辑封面、海报、乐队标志、T 恤等和音乐相关的载体都少不了图像。本书带领我们进入金属乐多样化的视觉世界，向画家、摄影师、插画师等众多艺术家致敬。书中提

到的艺术家有德鲁·斯特赞（Drew Struzan）、休·赛姆（Hugh Syme）、罗斯拉夫·沙伊博（Roslaw Szaybo）、戴夫·帕切特（Dave Patchett）……唯一的遗憾是，从 Dio 乐队到战神乐队，力量金属似乎一直都没有大师作品的加持。

《金属精神》，导演 萨沙·杰瓦西（Sacha Gervasi），2008 年上映。关于金属乐、命运、友情、失去、救赎，一部让人感动到为之流泪的好电影。

图书在版编目（CIP）数据

图文小百科：重金属音乐 /（比）雅克·德·皮埃
尔庞编；(法)埃尔韦·布里绘；张萌萌译. -- 成都：
四川文艺出版社，2023.1（2024.1重印）
ISBN 978-7-5411-6530-6

Ⅰ.①图… Ⅱ.①雅…②埃…③张… Ⅲ.①摇滚乐
—通俗读物 Ⅳ.①J609.9-49

中国版本图书馆CIP数据核字(2022)第223505号

La petite Bédéthèque des Savoirs 4 – Le Heavy Metal
© ÉDITIONS DU LOMBARD (DARGAUD-LOMBARD S.A.) 2016, by Jacques de Pierpont, Hervé Bourhis
www.lelombard.com

本作品简体中文版由 欧漫达高文化传媒（上海）有限公司 授权出版
DARGAUD GROUPE (SHANGHAI) CO. LTD
本书简体中文版权归属于银杏树下（上海）图书有限责任公司
版权登记号：图进字21-2022-403号

图文小百科：重金属音乐

[比] 雅克·德·皮埃尔庞 编

[法] 埃尔韦·布里 绘

张萌萌 译

出 品 人	谭清洁
选题策划	后浪出版公司
出版统筹	吴兴元
责任编辑	黄 舜 王梓画
特约编辑	李 悦
营销推广	ONEBOOK
装帧制造	墨白空间·曾艺豪
责任校对	段 敏

出版发行　四川文艺出版社（成都市锦江区三色路238号）
网　　址　www.scwys.com
电　　话　028-86361781（编辑部）

印　　刷　天津联城印刷有限公司
成品尺寸　148mm×210mm　　　　开　本　32开
印　　张　$2\frac{3}{8}$　　　　　　　字　数　50千字
版　　次　2023年1月第一版　　印　次　2024年1月第二次印刷
书　　号　ISBN 978-7-5411-6530-6　定　价　48.00元

后浪漫《图文小百科》系列：

宇宙	（科学）
当代艺术家	（社会）
鲨鱼	（自然）
人工智能	（技术）
偶然性	（科学）
极简主义	（文化）
女性主义	（社会）
著作权	（社会）
新好莱坞	（文化）
文身	（历史）
重金属音乐	（文化）
互联网	（技术）

欢迎关注后浪漫微信公众号：hinabookbd
欢迎漫画编剧（创意、故事）、绘手、翻译投稿
manhua@hinabook.com

筹划出版｜银杏树下

出版统筹｜吴兴元
责任编辑｜黄　舜　王梓画
特约编辑｜李　悦
装帧制造｜墨白空间·曾艺豪｜mobai@hinabook.com
后浪微博｜@后浪图书
读者服务｜reader@hinabook.com 188-1142-1266
投稿服务｜onebook@hinabook.com 133-6631-2326
直销服务｜buy@hinabook.com 133-6657-3072

后浪出版咨询（北京）有限责任公司
POST WAVE PUBLISHING CONSULTING (BEIJING) CO.,LTD